The Magic of Mariachi

La Magia del Mariachi

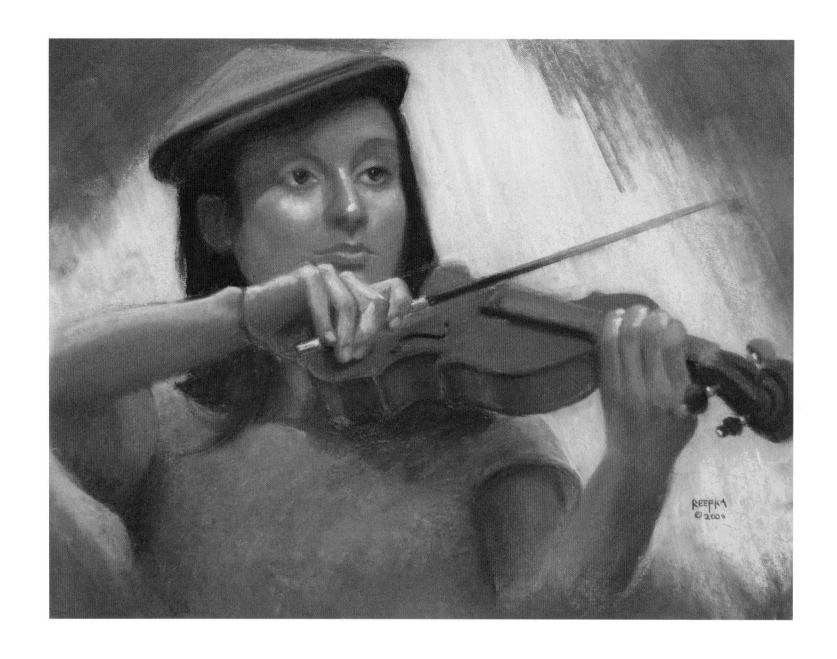

This book is dedicated to all mariachi musicians,
north and south of the border, whose music transcends all boundaries.

Este libro está dedicado a todos los músicos de mariachi, al norte y sur de la franja fronteriza,
cuya música transciende todas las fronteras.

The Magic of Mariachi

La Magia del Mariachi

Poetry by Steven P. Schneider
Paintings & Drawings by Reefka Schneider

Introduction by Dahlia Guerra

Spanish translation by Edna Ochoa

WingsPress

San Antonio, Texas
2016

The Magic of Mariachi / La Magia del Mariachi
© 2016 by Steven P. Schneider and Reefka Schneider

Cloth Edition ISBN: 978-1-60940-505-2
ePub ISBN: 978-1-60940-506-9
MobiPocket/Kindle ISBN: 978-1-60940-507-6
Library PDF ISBN: 978-1-60940-508-3

Wings Press
627 E. Guenther
San Antonio, Texas 78210
Phone/fax: (210) 271-7805

On-line catalogue and ordering:
www.wingspress.com
All Wings Press titles are distributed to the trade by
Independent Publishers Group
www.ipgbook.com

All materials and inks used in the production
of this book meet United States standards for health and safety.

Library of Congress Cataloging-in-Publication Data:

The magic of mariachi = La magia del mariachi : poetry / by Steven P. Schneider ; art-
work by Reefka Schneider ; introduction by Dahlia Guerra ; Spanish translation by Edna
Ochoa. Text in English and Spanish.
p. cm.
 ISBN 978-1-60940-505-2 (alk. paper/hardback) -- ISBN 978-1-60940-506-9 (ePub
ebook) -- ISBN 978-1-60940-507-6 (Kindle ebook) -- ISBN 978-1-60940-508-3
(library PDF ebook)
1. Mariachi--Poetry. 2. Mexican-American Southwest Region--Poetry. I. Schneider,
Reefka. II. Ochoa, Edna, 1958-
PS3619.C44715M34
811.6

Contents

Introduction

Dahlia Guerra, Doctor of Musical Arts

For twenty-five years I have been active in mariachi music performance and education. I am a trained classical pianist who has been interested in Mexican folk music my entire life. In 1989, I decided to create a mariachi performing group at the University of Texas-Pan American (UTPA). At the time there were only a few other college and university-level mariachi programs in the country. I had a vision of a group that would draw on the cultural roots of mariachi music in Mexico and the classical tradition in which I was trained. With the addition of a mariachi co-director, Francisco Loera, in 2000, the ensemble developed an authentic mariachi style as it pursued musical excellence.

The UTPA Mariachi, today known as Mariachi Aztlán, has become the premier award winning university mariachi group in the nation. The university has showcased the mariachi students as musical ambassadors across the United States, Mexico, and Canada, creating bridges of cultural understanding between countries and peoples. The opportunities available to the mariachi students throughout the years have been numerous and of national and international stature and significance. Highlight performances include concerts at the Hollywood Bowl, the John F. Kennedy Center for the Performing Arts, a private performance for the President of the United States at the White House, and world premiere performances of two mariachi operas with both the Houston Grand Opera and the Lyric Opera of Chicago. Mariachi Aztlán celebrated their 25th anniversary in 2015 with the release of a new CD.

Through the years I have been very pleased at the overwhelming love for mariachi music by all cultures. In this new and very beautiful book, *The Magic of Mariachi / La Magia del Mariachi,* Steven and Reefka Schneider have built upon their earlier collaborative book *Borderlines: Drawing Border Lives / Fronteras: dibujando las vidas fronterizas* and assembled a masterful collection of poems and art that speak to the origins, romance and beauty of mariachi music.

This new collection of poetry and art opens with "Waiting to Play," one of several poems in the book that is about a mariachi femenil, a female mariachi musician. She is a "dreamer," waiting to fulfill her dreams as a musician, but one of thousands caught between two worlds, El Sur (México) y El Norte (USA). Through her music she has found a way to a new life and a new identity. Her story reminds me of David Moreno, one-time undocumented immigrant who became a top student, a premier trumpeter, and a member of the Mariachi Aztlán. David inspired the Houston Grand Opera to produce an opera, "Past the Checkpoints," based on his life. The opera premiered in Houston and in the Rio Grande Valley of South Texas in February of 2013, and David performed in the opera.

Originally mariachi ensembles were predominantly all men, but in more recent times women have played a much more active role and had a greater stage presence in mariachi performances. Reefka has painted several inspiring portraits of these mariacheras, and in poems like "Soldadera with Violin," "Mariachi Femenil Brass," and "Mariachera in Red and

Gold Light," Steven has given them a voice. In "Mariachi Femenil Brass" we learn about the pioneering role that women like Laura Sobrino and Rebecca Gonzales played in blazing a trail for female mariachi musicians.

The poem "Soldadera with Violin," a contemporary "corrido," tells the story of a young mariachera from Zapata, Texas, a small border town, who through dedication to her violin manages to escape and "play on big stages, / The Houston Rodeo and Kennedy Center." Throughout the years, many of the students participating in these prestigious performances have had no previous experience traveling beyond the Rio Grande Valley or have ever flown in an airplane. These are life-changing experiences. The musicians learn numerous skills during their years as mariachi students as they engage in concert presentations and mentor younger students at mariachi workshops. Reefka's artwork and Steven's poems reflect this experience and speak poetically to the ways in which the performance of mariachi music becomes a force for social mobility and personal transformation.

I am impressed by the depth of research that has gone into the writing of the poems in *The Magic of Mariachi / La Magia del Mariachi*. In Steven's poem "The Long Camino," a poem about the evolution of the greatest of all mariachi performing groups, Mariachi Vargas de Tecalitlán, we learn about the long road mariachi performance has travelled since its humble beginnings. In "The Magic Vihuela," the reader is imaginatively transported to Jalisco, "Where the magic of mariachi was born, / Where the music penetrates the atmosphere, / An enduring protest against the conquest." In several of these poems the reader learns about the origins of mariachi music, its history and evolution.

Mariachi is also the music of love and romance and Reefka's lyrical and colorful pastel paintings "Mariachi Juvenil," "Moonlight Mariachera," "Bésame Mucho" and "Y Volveré" capture the longing for love, pleasure, and fulfillment that is expressed in the lyrics of so many mariachi songs.

The Magic of Mariachi / La Magia del Mariachi is a wonderful educational resource for mariachi education programs, for lovers of mariachi music, and for anyone interested in Mexican folk music. The conjunction of poetry and art is presented in an elegant manner. The variety of poetic forms in this book is impressive. You will find here the sestina, the villanelle, the prose poem, dramatic monologues, and shorter forms like the haiku. It is a masterful display of poetic virtuosity. Moreover, the translations of these poems by Edna Ochoa, an accomplished Mexican poet and playwright, make the bilingual text an excellent tool for English Language Learners and anyone who would like to read and write in these two essential languages.

While mariachi music has its origins in Mexico, I would like to congratulate Steven and Reefka for their cross-cultural understanding and their embrace of mariachi. Our tradition has opened its arms to those from other cultures who have shared and promoted this musical tradition.

The mariachi tradition has never been more alive than it is today. Mariachi music programs are more popular than ever in public schools and colleges and universities. When the UTPA Mariachi was founded in 1989, there were only three fledgling high school mariachi programs in the Rio Grande Valley of Texas. Today almost every high school in the Rio Grande Valley has two or three mariachi ensembles. Thousands of high school students have experienced the benefits of performing in a mariachi ensemble and have been inspired and empowered to seek higher education. In San Antonio,

Texas, there are mariachi music programs in 18 schools that reach about 3,000 students. The city's largest program started in 1970 and is often cited as a template for other school districts in the Southwest.

Today, there are over 2,000 public school mariachi educational programs in the United States. Mariachi musical performance teaches discipline, timing, and teamwork. The learning of these skills is invaluable to student success and retention, which is why there are so many mariachi music programs at all levels of the curriculum—middle school, high school, college, and university. As the border has moved north and cities across the country have an increasingly large Latino population, schools from the state of Washington to Iowa to New York State now teach mariachi music. And you will find it in our elite universities like Harvard (Mariachi Véritas de Harvard) and Stanford (Mariachi Cardenal de Stanford).

I know of no other book like *The Magic of Mariachi / La Magia del Mariachi*, which incorporates artwork and poetry to evoke the wonder of mariachi music, its musicians and its instruments. This book is sure to be a lasting testimony, with its wide range of themes and figures. I highly recommend it to students, educators and the general reading public. This new and exciting book will appeal to readers in these programs at all levels.

Felicidades to Steven and Reefka! Felicidades to Wings Press for this new, beautifully designed book! My hope is that it will "fly" on the wings of music, poetry and art to every corner of the world where mariachi music is played. It is an invaluable cultural resource and educational tool. *¡Viva el mariachi!*

Introducción

Dahlia Guerra, Doctor en Artes Musicales

Durante veinticinco años he estado activa en el desempeño de la música de mariachi y la educación. Soy una pianista de formación clásica que se ha interesado toda la vida en la música popular mexicana. En 1989 decidí crear un grupo de música de mariachi en la Universidad de Texas-Pan American (UTPA). En ese momento sólo había unos pocos programas de mariachi a nivel medio superior y universitario en el país. Tuve la visión de crear un grupo basado en las raíces culturales de la música de mariachi en México y la tradición clásica en la que me formé. Con la integración de un codirector del mariachi, Francisco Loera, en 2000, el conjunto desarrolló un estilo de mariachi auténtico, ya que persigue la excelencia musical.

El Mariachi de UTPA, hoy conocido como el Mariachi Aztlán, se ha convertido en el primer mariachi universitario galardonado en la nación. La universidad ha mostrado a los estudiantes del mariachi como los embajadores musicales a por todo de Estados Unidos, México y Canadá, creando puentes de entendimiento cultural entre los países y la gente. Las oportunidades disponibles para los estudiantes de mariachi a lo largo de los años han sido numerosas y de estatura e importancia nacional e internacional. Sus presentaciones más sobresalientes incluyen conciertos en el Hollywood Bowl, en el Centro John F. Kennedy para las Artes Escénicas, una actuación privada para el presidente de los Estados Unidos en la Casa Blanca, y los estrenos mundiales de dos óperas de mariachi tanto en la Houston Grand Opera como en la Ópera Lírica de Chicago. El Mariachi Aztlán celebra su 25 aniversario en 2015 con el lanzamiento de un nuevo CD.

A través de los años he estado muy satisfecha del inmenso amor a la música de mariachi de todas las culturas. En este nuevo libro y muy hermoso, *The Magic of Mariachi / La Magia del Mariachi*, Steven y Reefka Schneider han construido sobre su libro colaborativo anterior *Borderlines: Drawing Border Lives (Fronteras: dibujando las vidas fronterizas)* y reunido una colección magistral de poemas y arte pictórico que habla de los orígenes, el romance y la belleza de la música de mariachi.

Esta nueva colección de poesía y arte se abre con "Waiting to Play"(A la espera de tocar), uno de los varios poemas en el libro que trata sobre un mariachi femenil, un músico del sexo femenino. Ella es un "soñadora", esperando cumplir sus sueños como músico, pero es una de los miles de atrapados entre dos mundos: El Sur (México) y El Norte (EE.UU.). A través de su música ha encontrado la forma de una nueva vida y una nueva identidad. Su historia me recuerda a David Moreno, un inmigrante indocumentado que llegó a ser el mejor estudiante, un trompetista de primer nivel y miembro del Mariachi Aztlán. David se inspiró en la Houston Grand Opera para producir la ópera "Past the Checkpoints" (Pasadas las Aduanas), basada en su vida. La ópera se estrenó en Houston y en el Valle del Río Grande del Sur de Texas, en febrero de 2013, y David participó en ella.

En su origen todos los conjuntos de mariachi fueron predominantemente de hombres, pero en tiempos más recientes las mujeres han jugado un papel mucho más activo y han tenido una mayor presencia en el escenario de las presentaciones de mariachi. Reefka ha pintado varios retratos inspiradores de estas mariacheras, y en poemas como "Soldadera with Violin" (Soldadera con violín), "Mariachi Femenil Brass" (Mariachi femenil trompetista) y "Mariachera in Red and Gold Light" (Mariachera en luz roja y dorada), Steven les ha dado una voz. En "Mariachi Femenil Brass" (Mariachi femenil trompetista) aprendemos del papel pionero que jugaron mujeres como Laura Sobrino y Rebecca Gonzales para abrir un camino a los músicos femeninos en el mariachi.

El poema "Soldadera with Violin" (Soldadera con violín), un "corrido" contemporáneo, cuenta la historia de una joven mariachera de Zapata, Texas, en una pequeña ciudad fronteriza, quien a través de la dedicación a su violín logra escapar y "tocar en los grandes escenarios, / El Rodeo de Houston y el Centro Kennedy". A lo largo de los años, muchos de los estudiantes que participan en estas prestigiosas presentaciones no han tenido ninguna experiencia previa de viajar más allá del Valle del Río Grande o nunca han volado en un avión. Estas son experiencias que cambian la vida. Los músicos aprenden muchas habilidades durante sus años como estudiantes de mariachi cuando se involucran en las presentaciones de conciertos y son consejeros de estudiantes más jóvenes en los talleres de mariachi. La obra de Reefka y los poemas de Steven reflejan esta experiencia y hablan poéticamente de las formas en que la interpretación de la música de mariachi se convierte en una fuerza para la movilidad social y la transformación personal.

Estoy impresionada por la profundidad de la investigación que hay en la escritura de los poemas de *The Magic of Mariachi / La Magia del Mariachi*. En el poema de Steven "The Long Camino" (El largo camino), un poema acerca de la evolución del más grande de todos los grupos que tocan marichi, Mariachi Vargas de Tecalitlán, conocemos el largo camino de la actuación del mariachi que ha viajado desde sus humildes comienzos. En "The Magic Vihuela" (La vihuela mágica), el lector es transportado imaginativamente a Jalisco, "Donde nació la magia del mariachi, / Donde la música penetra la atmósfera, / Una constante protesta contra la Conquista". En varios de estos poemas el lector aprende los orígenes de la música del mariachi, su historia y evolución.

El Mariachi es también la música del amor y el romance, y las líricas y coloridas pinturas al pastel de Reefka "Mariachi Juvenil" (Mariachi juvenil), "Moonlight Mariachera" (Mariachera de luz de luna), "Bésame mucho" y "Y Volveré" capturan el anhelo de amor, placer y satisfacción que se expresan en las letras de muchas de las canciones del mariachi.

The Magic of Mariachi / La Magia del Mariachi es un recurso educativo maravilloso para los programas de educación de mariachi, para los amantes de la música de este género musical y para cualquier persona interesada en la música popular mexicana. La conjunción de poesía y arte pictórico es presentada de manera elegante. La variedad de formas poéticas en este libro es impresionante. Aquí encontrará la sextina, la villanela, el poema en prosa, los monólogos dramáticos y las formas más breves como el haikú. Es una manifestación magistral de virtuosismo poético. Por otra parte, las traducciones de estos poemas de Edna Ochoa, una dramaturga y poeta mexicana consumada, hacen del texto bilingüe una excelente herramienta para los estudiantes del idioma inglés y para cualquier persona interesada en leer y escribir en estos dos idiomas esenciales.

Aunque que la música de mariachi tiene sus orígenes en México, me gustaría felicitar a Steven y Reefka por su comprensión intercultural y su abrazo al mariachi. Nuestra tradición ha abierto sus brazos a los de otras culturas que han compartido y promovido esta tradición musical.

La tradición del mariachi nunca ha estado tan viva como hoy. Los programas de música de mariachi son más populares que nunca en las escuelas públicas, colegios y universidades. Cuando se fundó el Mariachi de la UTPA en 1989, sólo había tres incipientes programas de mariachi en la escuela preparatoria en el Valle del Río Grande de Texas. Hoy en día casi todas las escuelas de preparatoria en el Valle del Río Grande tienen dos o tres conjuntos de mariachi. Miles de estudiantes de preparatoria han experimentado los beneficios de tocar en un conjunto de mariachi y han sido motivados y capacitados para buscar una educación superior. En San Antonio, Texas, hay programas de música de mariachi en 18 escuelas que tienen cerca de 3,000 estudiantes. El programa más grande de la ciudad empezó en 1970 y es a menudo es citado como un modelo para otros distritos escolares en el suroeste.

Hoy hay más de 2,000 programas educativos de mariachi en las escuelas públicas de los Estados Unidos. La ejecución musical del mariachi enseña disciplina, sincronía y trabajo en equipo. El aprendizaje de estas habilidades es muy valioso para la retención y el éxito del estudiante, y es por eso que hay tantos programas de música de mariachi en todos los niveles del plan de estudios—escuela secundaria, preparatoria y universidad. A medida que la frontera se ha desplazado hacia el norte y las ciudades de todo el país tienen una población latina cada vez mayor, las escuelas desde el estado de Washington a Iowa al estado de Nueva York enseñan ahora música de mariachi. Y usted lo encontrará en nuestras universidades de élite como Harvard (Mariachi Véritas de Harvard) y Stanford (Mariachi Cardenal de Stanford).

No conozco ningún otro libro como *The Magic of Mariachi / La Magia del Mariachi*, que incorpore obras de pintura y poesía para evocar la maravilla de la música de mariachi, sus músicos y sus instrumentos. Es seguro que este libro será un testimonio perdurable, con su amplia gama de temas y figuras. Se lo recomiendo a los estudiantes, a los educadores y al público lector en general. Este emocionante y nuevo libro será de interés para los lectores en estos programas a todos los niveles.

¡Felicidades a Steven y Reefka! ¡Felicidades a la editorial Wings Press por este nuevo libro maravillosamente diseñado! Mi esperanza es que "vuele" en las alas de la música, la poesía y el arte a cada rincón del mundo donde se toca la música de mariachi. Se trata de un recurso cultural inestimable y de una herramienta educativa. *¡Viva el mariachi!*

The Magic of Mariachi

La Magia del Mariachi

Waiting to Play

You cannot tell from the way I am dressed
In my green traje de charro,
An orange sash around my waist,
My hair neatly tied back as on the day of my quinceañera,
How I have lived in the shadows for so many years,
Trapped between two countries,
Between two lenguas,
Between the Río that divides
And the checkpoint that halts.
I grew up in a poor family,
In Reynosa, Mexico
Where my father worked in construction
And my mother crossed the Río
Each day to clean houses for the "fresas"
In McAllen, Texas.

As a young girl I used to love to listen to Mariachi
On the radio and see them in the cinema of my city.
Mi madre prayed to la Virgen
That su hija would become a classical musician,
Play the violin in the youth symphony of our city.
But my heart was stolen by Mariachi.

After my fifteenth birthday,
We crossed the Río for good.
We lived in a colonia in the Rio Grande Valley,
Shopped for used clothes and furniture in the pulgas,
Slept for two years in a house without plumbing.
I studied hard in school and played in the mariachi ensemble
To escape the misery of our new life.

I learned about women like Laura Sobrino,
The way she commanded herself on stage
In Mariachi Sol de México de José Hernández.

I am a "dreamer,"
Given a reprieve.
Others like me have not been so fortunate,
Separated from their families and deported to Mexico.
But I have found a way here through la música.
Tonight I will play with Mariachi Aztlán
At the university.
I do not know what the future will hold for me,
But the curtain is about to lift.
I am no longer waiting to play.

A la espera de tocar

No puedes saber por la forma en que estoy vestida
En mi traje verde de charro,
Una banda naranja alrededor de mi cintura,
Mi pelo bien atado como en el día de mi quinceañera,
Que he vivido en las sombras durante tantos años,
Atrapada entre dos países,
Entre dos lenguas,
Entre el Río que divide
Y el puesto de control que detiene.
Me he criado en una familia pobre,
En Reynosa, México,
Donde mi padre trabajó en la construcción
Y mi madre cruzaba el Río

Cada día para limpiar casas para las "fresas"
En McAllen, Texas.

De joven me encantaba escuchar el Mariachi
En la radio y verlo en el cine de mi ciudad.
Mi madre rezaba a la Virgen
Para que su hija pudiera convertirse en un músico clásico,
Tocar el violín en la orquesta sinfónica juvenil de nuestra ciudad.
Pero mi corazón fue robado por el Mariachi.

Después de mis quince años
Cruzamos el Río para bien.
Hemos vivido en una colonia en el Valle del Río Grande,
Compramos ropa usada y el mobiliario en las pulgas,
Por dos años dormimos en una casa sin tubería.
Para escapar de la miseria de nuestra nueva vida,
Estudié mucho en la escuela y toqué en el conjunto del mariachi.

Aprendí de las mujeres como Laura Sobrino,
La forma en que ella misma se conducía en el escenario
Con el Mariachi Sol de México de José Hernández.

Soy una "soñadora",
Dado un indulto.
Otras personas como yo no han sido tan afortunadas,
Separadas de sus familias y deportadas a México.
Pero he encontrado una manera aquí a través de la música.
Esta noche voy a tocar con el Mariachi Aztlán
En la universidad.
No sé cuál será el futuro para mí,
Pero el telón está a punto de levantarse.
Ya no puedo esperar más para tocar.

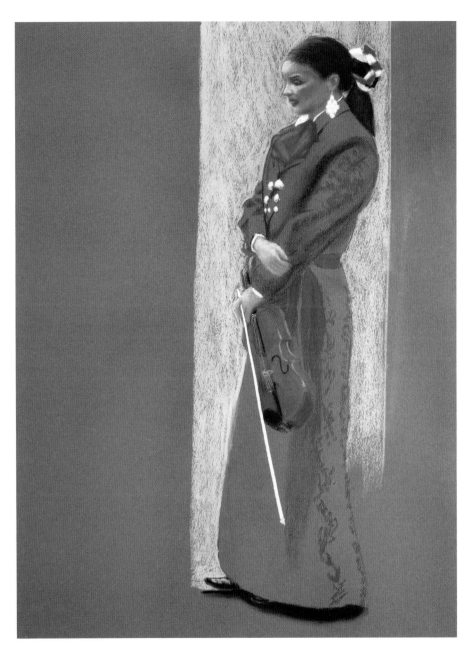

The Long Camino

The earth-toned camino beneath your feet
Stretches behind you and back through time
To the beginnings of Mariachi Vargas,
A group of just four players
Who traveled to play in the small towns of Jalisco.

Then the invitation to play at a cantina in Tijuana,
Prohibition, 1931,
Entertaining Californians who flocked there
To hear mariachi music and drink shots of tequila.

You dressed in white pants and shirts of manta—
Around your waist, red woven belts.

1934, el Presidente,
Lázaro Cárdenas,
Invited you to play at his inauguration
In Mexico City.

Flush with power,
He appointed you the "official band"
Of the Mexico City Police Department.
With paycheck in hand,
Wearing your first trajes de charro de gala,
You shook the dust of the camino off your boots.

Your memory reaches back
To those who starred in the film *Así Es Mi Tierra,*
To the addition of "de Tecalitlán" to your name,

To a recording contract with RCA Victor,
To becoming *El Mejor Mariachi del Mundo.*

Shadows slip through the sounds of decades,
To the trumpet of Miguel Martínez
Adding his graceful sound to the performances,
The days and nights traveling the camino
To accompany Lola Beltrán and José Alfredo Jiménez,
And later, much later, Linda Rondstadt
In her *Canciones de Mi Padre* tour.

O dark singer, you hold that microphone in your hand,
And command the stage for the entire world.
How far you have traveled with that white sombrero,
Dressed now in a bright red charro suit
With silver botonadura,
Here to sing una canción.

El largo camino

El camino de tonalidad de tierra bajo de tus pies
Se estira detrás de ti y regresa a través del tiempo
A los inicios del Mariachi Vargas,
Un grupo de cuatro músicos
Que viajaba para tocar en los pequeños pueblos de Jalisco.

Luego la invitación para tocar en una cantina de Tijuana,
La Prohibición, 1931,
Entretenimiento de californianos que se reunían allí
Para escuchar música de mariachi y beber tragos de tequila.

Vestidos con pantalones blancos y camisas de manta—
A de su cintura, cinturones rojos tejidos.

En 1934, el presidente,
Lázaro Cárdenas,
Los invitó a tocar en su inauguración
En la ciudad de México.

Favorecido con el poder,
Él los nombró la "banda oficial"
Del Departamento de Policía de la ciudad de México.
Con un cheque en la mano,
Vistiendo sus primeros trajes charros de gala,
Sacudieron el polvo del camino de sus botas.

Su memoria se remonta
A aquellos que actuaron en la película *Así es mi tierra*
A la suma "de Tecalitlán" a su nombre,
A un contrato de grabación con RCA Victor,
Para convertirse en *El Mejor Mariachi del Mundo*.

Las sombras se deslizan a través de los sonidos de las décadas,
A la trompeta de Miguel Martínez
Uniendo su elegante sonido a las presentaciones,
Los días y noches de camino
Para acompañar a Lola Beltrán y José Alfredo Jiménez,
Y más tarde, mucho más tarde, a Linda Rondstadt
En su gira *Canciones de mi padre*.

Oh cantante oscuro, sostienes este el micrófono en tu mano,
Y dominas el escenario por el mundo entero.
Qué lejos has viajado con ese sombrero blanco,
Vestido ahora con un brillante traje rojo de charro
Con botonadura plateada,
Para cantar una canción aquí.

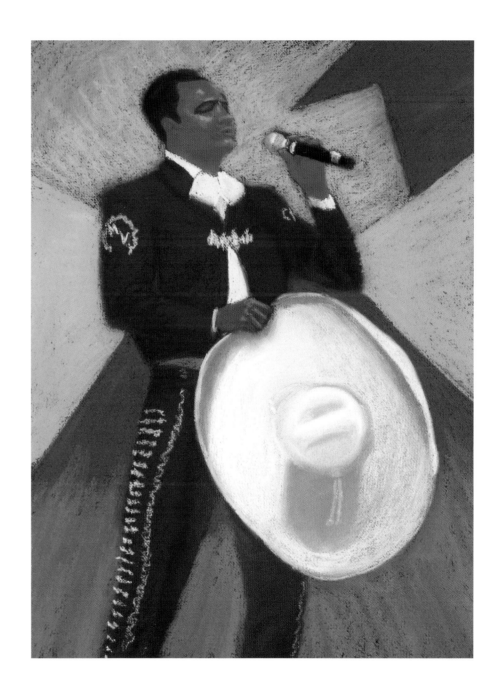

5

Mariachi Femenil Brass

1.

You trumpet your annunciation:
 The arrival of melodious women
Who took command of their lives
 Through their instruments of change.
Your music yearns to be brass, bright as the midday sun
 While you play for fiestas
When the full moon rises over the resaca.

2.

In your hands you carry the strength
 Of those who came before you:
Rebecca Gonzales, violinist and singer
 Who took to the stage with Los Camperos
At La Fonda in Los Angeles,
 And Laura Sobrino, the first female in Mariachi
 Los Galleros—
Women whose flames burned so brightly they could not be
 snuffed out.

3.

Your intense, dark eyes
 Look out at the past and back to the present,
From a Mexican village in Jalisco
 Where a few musicians played at night near the square
To the brightly-lit stage
 Where you now take your place proudly
Among the mariachi virtuosi.

4.

You set sail with your melodious horn
 On a river of music that pours from you,
Winds of change rippling the air.
 The clarion sound of your playing:
A trumpet of annunciation—
 The lighting of fireworks—
Flashes brightly your triumphant revolution.

Mariachi femenil trompetista

1.

Tú trompeta es tu anunciación:
 El arribo de las melodiosas mujeres
Que tomaron el control de sus vidas
 A través de sus instrumentos de cambio.
Tu música anhela ser de latón, brillante como el sol
 de mediodía
 Mientras tocas en las fiestas
Cuando la luna llena se levanta sobre la resaca.

2.

En tus manos llevas la fuerza
 De aquellas que vinieron antes de ti:
Rebecca Gonzales, violinista y cantante
 Quien subió al escenario con Los Camperos
En La Fonda en Los Ángeles,
 Y Laura Sobrino, la primera mujer en el Mariachi
 Los Galleros—
Mujeres cuyas llamas quemaron tan brillantemente que no
 pudieron ser extinguidas.

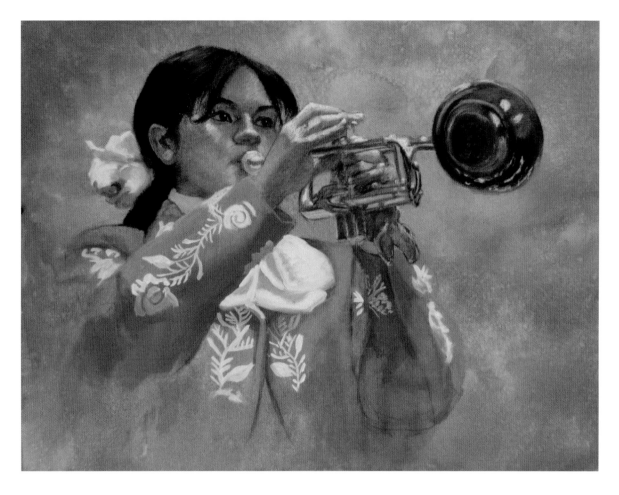

3.
Tus intensos ojos oscuros
 Miran al pasado y regresan al presente,
Desde un pueblito jalisciensce
 Donde unos unos cuantos músicos tocaban en la noche
 cerca de la plaza
Hasta el escenario brillantemente iluminado
 Donde ahora con orgullo tomas tu lugar
Entre los mariachis virtuosos.

4.
Te haces a la vela con tu trompa melodiosa
 En un río de música que fluye de ti,
Los vientos de cambio ondulan el aire.
 El sonido del clarín de tu ejecución:
Una trompeta de la anunciación—
 La iluminación de los fuegos artificiales—
Brillantes resplandores de tu revolución triunfante.

7

The Magic Vihuela

He appears on a starry summer night
Strumming the chords of his vihuela
On the plaza, in a small town in Jalisco,
Wearing a white traje
That stands out against the inky blue sky.

A hummingbird hovers nearby
Enchanted by the rich and deep sounds of the music
That scents the air with honeysuckle.
There, on the plaza,
We hear him begin to play,
Transforming the heaviness of our souls
Into the lightness of laughter.

From the shadows of a cantina nearby,
The other mariachis walk up, smile
And join him. We hear the fullness
Of the rhythm section, beating with a steady heart:
The romance of the bolero, the embrace of its two lovers;
As if tonight will be the last time for them to kiss,
As if the sweet scent of the honeysuckle has enveloped them.

The ensemble
Breaks into something more lively,
The jarabe tapatío, and as if to enchant us:
A dancer appears.
Her dress fans out in a dazzling rainbow of colors,
Alluring her partner in his black charro suit.

We sit at a table near the plaza,
Drink the ambrosia of the night air,
And listen to them play late into the night
Deep in the cradle of Jalisco
Where the magic of mariachi was born,
Where the music penetrates the atmosphere,
An enduring protest against the Conquest,
Against the Church with its stern liturgical chords,
Against the spilling of the blood of the indígenas.

La vihuela mágica

Aparece en una noche estrellada de verano
Rasgueando los acordes de su vihuela
En la plaza, en una pequeña ciudad del estado de Jalisco,
Con un traje blanco
Que resalta contra el azul oscuro del cielo.

Un colibrí vuela cerca
Encantado con los ricos y profundos sonidos de la música
Que perfuma el aire con la madreselva.
Allí, en la plaza,
Escuchamos que empieza a tocar,
Transformando la pesadez de nuestras almas
En la ligereza de la risa.

De la sombra de una cantina cercana,
Los otros mariachis vienen, sonríen,
Y se unen a él. Oímos la plenitud
De la sección rítmica, tocando con un corazón firme:
El romance del bolero, el abrazo de los dos amantes,
Como si esta noche fuera la última vez que se besarán,
Como si la dulce esencia de la madreselva los envolviera.

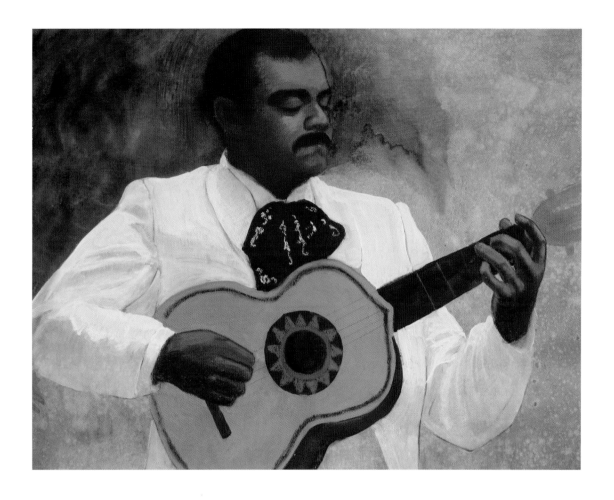

El conjunto
Rompe con algo más animado,
El jarabe tapatío, y como si para encantarnos:
Una bailarina aparece.
Su vestido se abre en un deslumbrante arco iris de colores,
Atrayendo a su compañero con traje de charro negro.

Sentados en una mesa cerca de la plaza,
Bebemos la ambrosía del aire de la noche,

Y los escuchamos tocar hasta muy tarde en la noche
En lo más profundo de la cuna de Jalisco
Donde nació la magia del mariachi,
Donde la música penetra la atmósfera,
Una constante protesta contra la Conquista,
Contra la Iglesia con sus rígidos acordes litúrgicos,
Contra el derramamiento de sangre de los indígenas.

9

The Mariachi Poem

Take the *Mar*
Out of Mariachi
And you have the Sea.
Take the *Chi*
Out of Mariachi
And you have the Flow.
Let the Sea flow through the inner I
Of Mariachi
And you have the Ah!
Aiiiiii Mariachi!

El poema del Mariachi

Saca el *Mar*
De Mariachi
Y tienes el Mar.
Saca el *Chi*
De Mariachi
Y tienes el Flujo.
Deja que el Mar fluya a través del
yo interior
Del Mariachi
Y tienes el ¡Ah!
¡Ayyyyyy Mariachi!

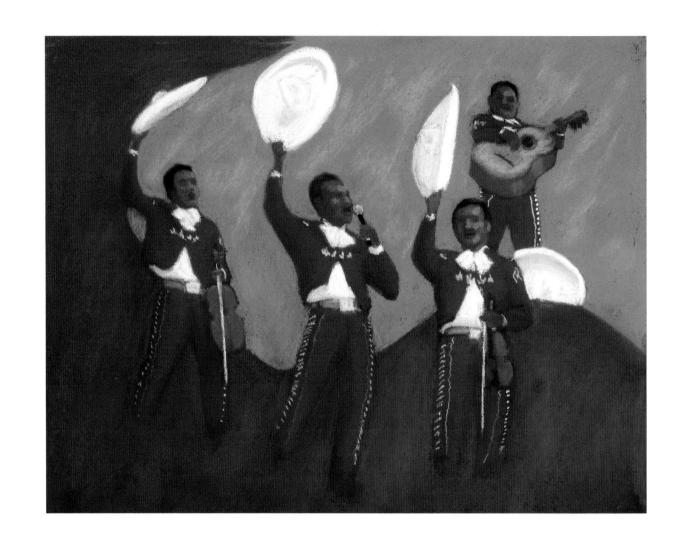

Trumpeter Swans

Cisnes trompetistas

Two Trumpeter Swans—
Graceful, soaring on their notes
Far above our heads.

Dos cisnes trompetistas—
Graciosamente, alzan sus notas
Muy por arriba de nuestras cabezas.

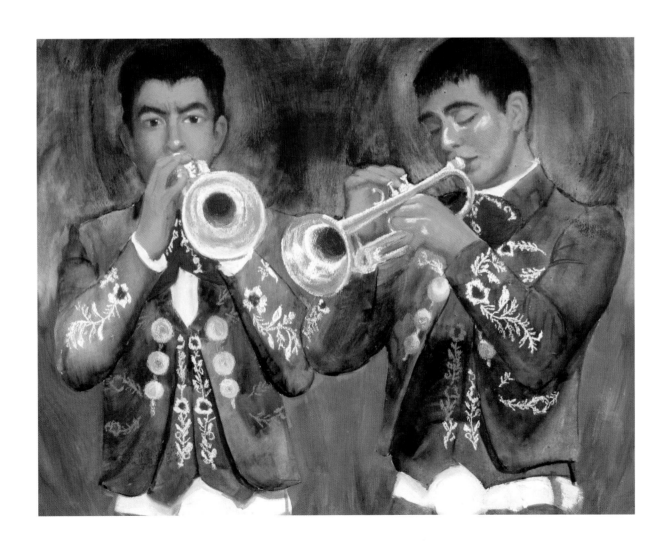

Soldadera with Violin

I come from a town named for Colonel José Antonio de Zapata
Killed in 1840 fighting to establish the Republic of the Rio Grande.

Many decades later my grandfather fled to this small border town
To escape the chaos of the Revolution.
He spent the rest of his life wondering how the Revolution
 had failed him.
He never learned English, stuck in the cow dung of his misery.
His son, my father, would take my brother and me
To Falcon Lake to fish for bass and catfish on Saturday afternoons
After his long week of working in the fields.
My mother taught us how to read,
To work hard and go to school.
She encouraged me to play the violin.

If you look into my eyes, you will see the dreams of my grandfather,
The dreams of la justicia in a world where the poor grow only poorer.
I don't care that they say:
Young women my age still must choose
Between la cocina and la calle.
I choose neither.
I play my violin with the guts of Zapata in my blood.
I practice my violin and forget about the poverty
In this backwater town.

With the violin beneath my chin I forget about the wall
They have built in my backyard to keep my primos out.
I keep to myself my secrets for a better future.
My girlfriends think that liquor and love
Will make them happy.

They see themselves riding in a black Hummer
Bought with their boyfriends' money from guns and cocaine.
But I know better.
I give myself to my violin but not just to any man.
I play my violin and ignore those stupid men
Who can only think of me as their flower.

I read about the dreams of Mexico
And how they became twisted by drugs and money.
When I practice I wear my beret.
El movimiento of my life is la Música.
I understand that discipline is the key to victory.
I am going to ride out of this town one day
And play on big stages,
The Houston Rodeo and Kennedy Center.
I am going to tell those who doubt me
That they can stay here and watch cock fights the rest
 of their lives.
Viva el Mariachi!
Viva Zapata!
Viva la Revolución!

Note: See frontispiece artwork.

12

Soldadera con violín

Vengo de una ciudad nombrada por el Coronel José Antonio de Zapata
Muerto en el año 1840 luchando para establecer la República del Río
Grande.

Muchas décadas más tarde mi abuelo huyó a este pequeño pueblo
 de la frontera
Para escapar del caos de la Revolución.
Pasó el resto de su vida preguntándose cómo le había fallado
 la Revolución.
Nunca aprendió inglés, atascado en la mierda de su miseria.
Su hijo, mi padre, nos llevaba a mi hermano y a mí
Al Lago Falcón a pescar lubina y bagre las tardes de los sábados
Después de su larga semana de trabajo en los campos.
Mi madre nos enseñó a leer,
Trabajar duro e ir a la escuela.
Ella me animó a tocar el violín.

Si usted mira mis ojos, verá los sueños de mi abuelo,
Los sueños de justicia en un mundo donde el pobre sólo crece más pobre.
No me importa que digan:
Que las mujeres jóvenes de mi edad aún deben escoger
Entre la cocina y la calle.
Yo tampoco escojo.
Yo toco mi violín con las agallas de Zapata en mi sangre.
Practico mi violín y olvido la pobreza
En esta ciudad alejada.

Con el violín debajo de mi barbilla me olvido del muro
Que han construido detrás de mi patio para mantener fuera a mi primos.
Yo sigo mis secretos para un futuro mejor.

Mis amigas creen que el licor y el amor
Las harán felices.
Se ven a sí mismas a caballo en un Hummer negro
Comprado por sus novios con el dinero de armas y cocaína.
Pero yo sé mejor.
Yo me entrego a mi violín pero no a cualquier hombre.
Toco mi violín e ignoro a esos estúpidos hombres
que sólo piensan en mí como su flor.

He leído de los sueños de México
Y cómo se torcieron en las drogas y el dinero.
Cuando practico llevo mi boina.
El movimiento de mi vida es la música.
Comprendo que la disciplina es la clave de la victoria.
Un día me iré de este pueblo
Y tocaré en los grandes escenarios,
El Rodeo de Houston y el Centro Kennedy.
Voy a decirles a aquellos que dudan de mí
Que pueden quedarse aquí el resto de sus vidas con sus
 peleas de gallos.
¡Viva el Mariachi!
¡Viva Zapata!
¡Viva la Revolución!

Nota: Ver la ilustracion frontispicio.

Playing from the Heart

You raise your right hand and close your eyes to sink into happiness. Your friend with the accordion smiles widely for the camera. On the streets of a northern border town you have finished playing and have had a few shots of tequila. A man on the corner of the street is selling garlic. He has a string of them around his neck, like a snake, and is selling them to tourists from Tejas. On Saturday afternoons you come here to play your music after a hard week of trabajo in the maquiladora.

On the streets of Nuevo Progreso old women are selling flowers. Children sit on street corners, begging for a quarter. Inside la Fogota, across the street from where you play, carcasses of goats hang from hooks. The tourists are here shopping for leather belts, cheap medicinas, a shoeshine. The sun is brillante en el cielo.

Tonight you will join the other members of your conjunto ensemble to play at a wedding. Guests will come from as far away as Tampico and Reynosa. It will be a cool and starry night, and the dance floor will be full with couples dancing. Into the early hours of the morning you will play, here along la frontera, not far from where Río Bravo calls out to many, like la Llorona. But you know better: clinging to your bajo sexto and accordion, the years you have played together, the labor you have done, the families you have raised, la música that you play from your hearts: here, where the smell of grilled fajita wafts in the air, where tequila is suave, where couples young and old hold each other close, dancing beneath the luceros and colorful balloons in the hall.

Your white shirts and white sombreros, your happy faces, so amable, suggest la música has no enemies: your proud, bright music with its long and deep roots.

14

Tocando desde el corazón

Levanta la mano derecha y cierra los ojos para hundirse en la felicidad. Su amigo con el acordeón sonríe ampliamente para la cámara. Por las calles de una ciudad fronteriza del norte han terminado de tocar y han bebido unos tragos de tequila. Un hombre en la esquina de la calle está vendiendo ajo. Lleva una cadena de ellos alrededor de su cuello, como una serpiente, y se los vende a los turistas de Tejas. Los sábados por la tardes aquí vienen a tocar su música después de una dura semana de trabajo en la maquiladora.

En las calles de Nuevo Progreso las mujeres están vendiendo flores. Los niños sentados en las esquinas de las calles ruegan por veinticinco centavos de dólar. Dentro de La Fogata, al otro lado de la calle desde donde ustedes tocan, los cadáveres de las cabras cuelgan de los ganchos. Los turistas están comprando correas de cuero barato, medicinas, zapatos. El sol está brillante en el cielo.

Esta noche se unirán con los demás miembros de su conjunto para tocar en una boda. Los huéspedes vienen de lugares tan lejanos como Tampico y Reynosa. Será una noche fresca y de cielo estrellado, y la pista de baile se llenará de parejas bailando. Dentro de las primeras horas de la mañana tocarán, aquí a lo largo de la frontera, no lejos de donde el Río Bravo les llama a muchos, como la Llorona. Pero ustedes lo saben mejor: aferrándose a su bajo sexto y acordeón, los años en los que han tocado juntos, el trabajo que han hecho, las familias que se han criado, la música que tocan desde sus corazones: aquí, donde el aroma a fajitas asadas se mece en el aire, donde el tequila es suave, donde las parejas de jóvenes y viejos se estrechan entre sí, bailando bajo los luceros y los coloridos globos en el salón.

Sus camisas blancas y sombreros blancos, sus rostros felices, tan amables, sugieren que la música no tiene enemigos: su orgullo, la música alegre con sus largas y profundas raíces.

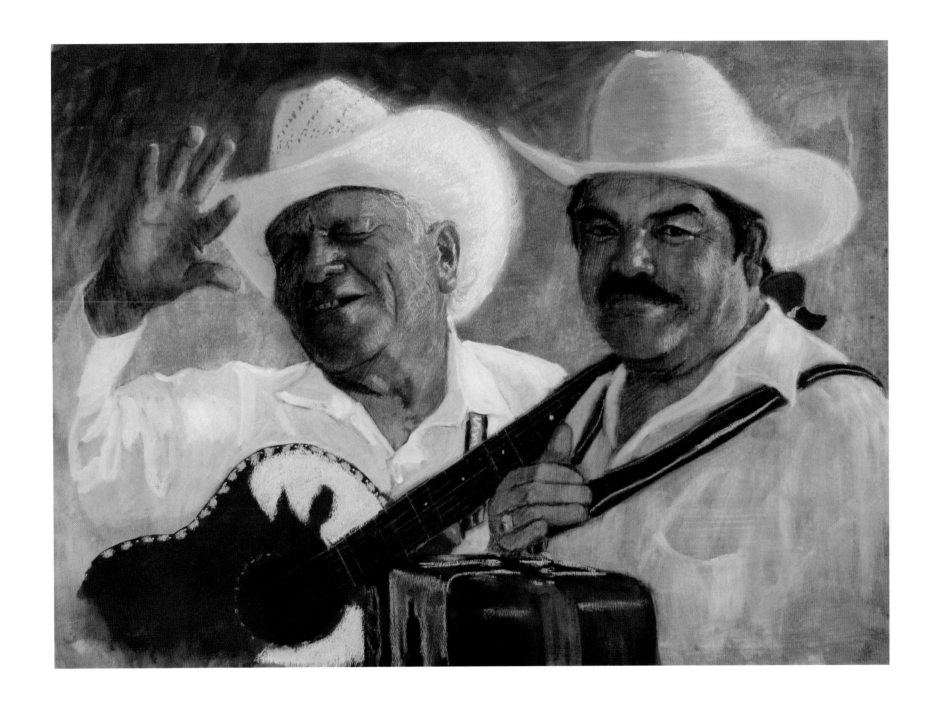

15

Lost in la Música

He has sunk so deeply into the music
The air around him has turned indigo.
He has mastered the ratios
The proportions of the notes,
The melody stored deep within his memory.

He transports his listeners,
Lifts us above the heaviness of this world,
Our neurons firing across synapses of time and space,
Across the starry, summer, solstice sky
Above the Sangre de Cristo range.

The heat rises from the sagebrush desert as night falls,
When the musical beats and rests of his playing
Replace the noisy, roaring, revving of this world.
We sink deeper and deeper into the vastness of space,
Perdido en la múscia.

Perdido en la música

Se ha hundido tan profundamente en la música.
El aire a su alrededor se ha vuelto índigo.
Ha dominado las relaciones,
Las proporciones de las notas,
La melodía almacenada profundo en su memoria.

Transporta a sus oyentes,
Nos eleva por encima de la dureza de este mundo,
Nuestras neuronas se detonan a través de la sinapsis del tiempo y del espacio,
Al otro lado de la noche estrellada, del verano, del solsticio del cielo
Y más allá de la sierra Sangre de Cristo.

El calor sube desde la desierta artemisa cuando la noche cae,
Cuando los ritmos musicales y las pausas de su ejecución
Reemplazan lo ruidoso, el estruendo, lo acelerado de este mundo.
Nos hundimos más y más profundamente en la inmensidad del espacio,
Perdido en la música.

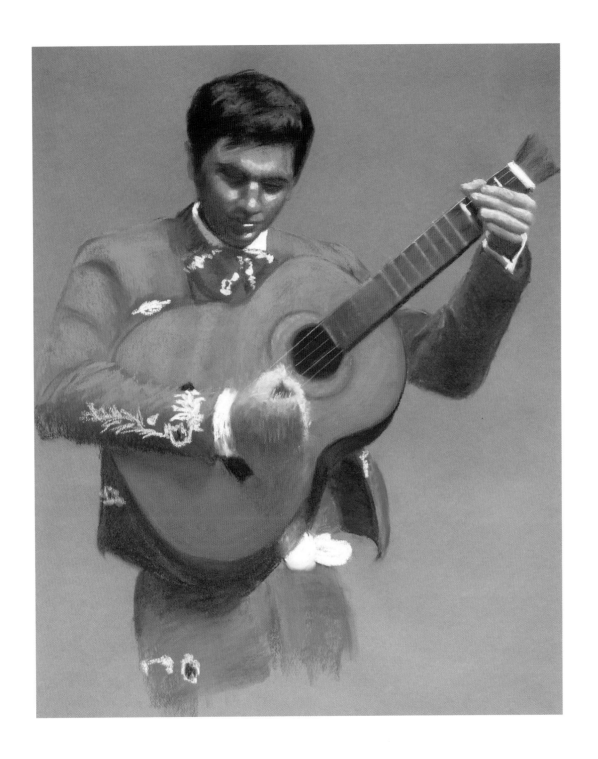

17

Ballet Folklórico

She floats across the stage in love
With her partner whose sombrero
Is verde. This caballero
Huddles beside her like a dove—
Their dance my décima speaks of.

This Jarabe of their courtship—
Light as a butterfly, she skips
With dark red ribbons in her hair
Enticing him into her lair—
Dulce miel: her soft, sweet lips.

Ballet Folklórico

Flota a través del escenario enamorada
De su pareja cuyo sombrero
Es verde. Este caballero
Se acurruca a su lado como una paloma—
Mi décima habla de su baile.

Este jarabe de su cortejo—
Ligera como una mariposa, ella salta
Con cintas rojas oscuras en su cabello
Atrayéndolo hacia su guarida—
Dulce miel: sus labios dulces y suaves.

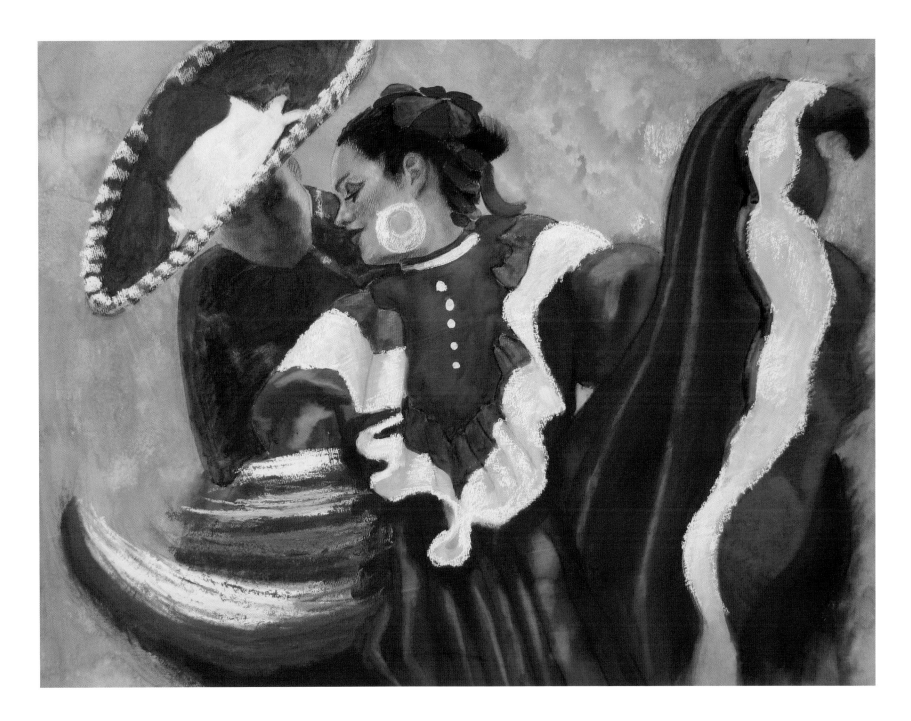

19

The Old Man with the Green Guitar

The old man with the green guitar has a green kerchief tied around his neck, his grey beard neatly trimmed. He stares into empty space, sitting in the town of Dolores Hidalgo, one block from the birthplace of José Alfredo Jiménez. The common people called Jimenez "el Rey de la Canción Ranchera," whose songs "El Rey" and "Caminos de Guanajuato" are still sung from the Sierra Madre Oriental to the Sierra de la Giganta.

The hot sol of Mexico beats down on the man with the green guitar, not far from the central plaza with its fountains and flowers, where vendors sell green, white, and red balloons, bunched together, floating in the air, like pigeons.

On the street where the man with the green guitar sits, workers with pickaxes are hacking away at the pavement, orange intestine-like tubes snaking along beside them. These men are getting Calle Guanajuato ready for the 200th Anniversary of the War of Independence.

The man with the green guitar sits not far from the church where Miguel Hidalgo preached against the second class status of the Creoles and the "bastard mestizos" born in the New World. He sits in the shadows of the ghosts of los indios who dug as slaves for silver in the mines. He sits in the shadow of Jiménez, who died young from hepatitis. His white hat is turned upside down for a few pesos, beside him the walking stick of time, and receding in the distance, their cries: El Grito! El Grito! El Grito de Dolores!

El anciano de la guitarra verde

El anciano de la guitarra verde trae un paliacate verde atado alrededor del cuello, su barba gris está recortada con esmero. Mira al espacio vacío, sentado en el pueblo de Dolores Hidalgo, a una calle del lugar donde nació José Alfredo Jiménez. La gente común llamaba a Jiménez "el Rey de la canción ranchera", cuyas canciones "El rey" y "Caminos de Guanajuato" aún son cantadas desde la Sierra Madre Oriental hasta la Sierra de la Giganta.

El sol caliente de México cae a plomo sobre el hombre de la guitarra verde, no lejos de la plaza central con sus fuentes y flores, donde los vendedores ambulantes venden globos verdes, blancos y rojos, todos amontonados, flotando en el aire como palomas.

En la calle donde se sienta el hombre de la guitarra verde, los trabajadores con los picos están tajando el pavimento, los tubos serpentean como un intestino anaranjado a lo largo del lado de ellos. Esos hombres están procurando que la calle Guanajuato esté lista para el aniversario de los doscientos años de la Guerra de Independencia.

El hombre de la guitarra verde está sentado no lejos de la iglesia donde Miguel Hidalgo predicó en contra del estatus de segunda de los criollos y de los "mestizos bastardos" nacidos en el Nuevo Mundo. Se sienta en la sombra de los fantasmas de los indígenas que cavaron como esclavos la plata de las minas. Se sienta en la sombra de Jiménez, quien murió joven de cirrosis. Su sombrero blanco volteado al revés para recibir unos pocos pesos, al lado de él el bastón del tiempo, y retrocediendo en la distancia, sus gritos: ¡El Grito! ¡El Grito! ¡El Grito de Dolores!

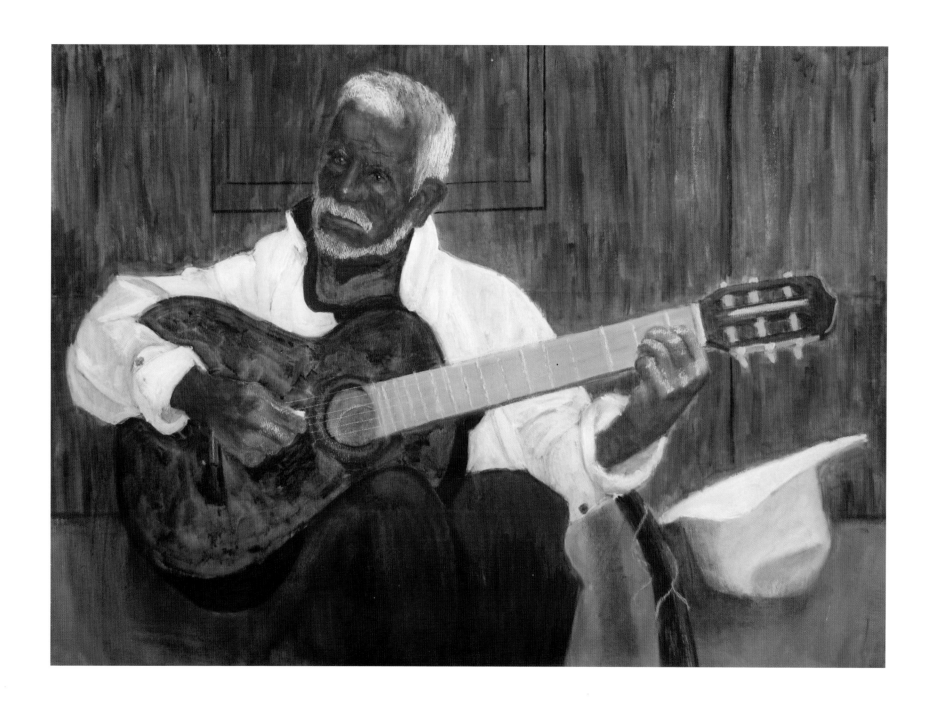

21

Moonlight Mariachera

The moonlight shines on this mariachera
A silver hoop dangling from her right ear—
Her bow is poised on the violin's strings;
The music she plays is rapturous and clear.

She wears a violet bow tie moño.
The graceful designs on her traje are white.
She plays boleros and huapangos,
Beguiling dreamers beneath the moonlight.

Mariachera de luz de luna

La luz de luna brilla sobre esta mariachera
Un aro de plata colgado de su oreja derecha—
Su arco está puesto sobre las cuerdas del violín;
La música que interpreta es eufórica y clara.

Viste un moño violeta de corbata.
Los elegantes diseños de su traje son blancos.
Toca boleros y huapangos,
Seduciendo soñadores bajo la luz de la luna.

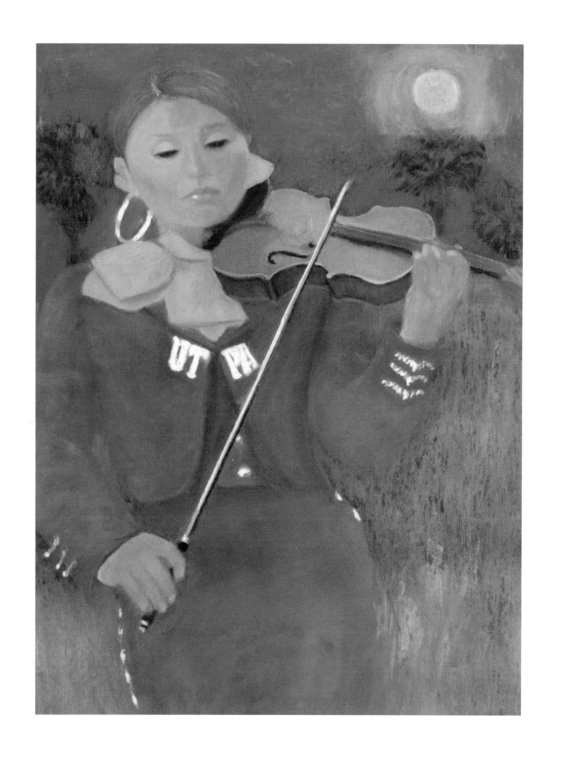

23

Mariachera in Red and Gold Light

The morning sun lights up the steep walls
 of the Rio Grande Gorge in Taos.

Artists are drawn here
 to the enchanted circles of light.

Down the foothills to the east
 the mountain springs flow.

Over the sacred mountain cumulus clouds
 drift to the north in the blue sky.

The yellow warblers and lesser goldfinches
 flit through willows, piñons and junipers.

The soul climbs to a higher perch
 on its journey through the mountains.

The sun sets on the Sangre de Cristo range
 in shades of red and gold.

The earth tones of the adobe
 and the pitch of the music.

The joy expressed
 as she plays the son and huapango.

The violin and its bow,
 the master and disciple.

The instrument of desire,
 the fulfillment of her longing.

Mariachera en luz roja y dorada

El sol de la mañana ilumina los muros empinados
 del Río Grande Gorge en Taos.

Los artistas son atraídos aquí
 por los encantadores círculos de luz.

Al este bajo las colinas
 el flujo de manantiales de la montaña.

Sobre la sagrada montaña cúmulos de nubes
 vagan hacia el norte en el cielo azul.

Las currucas amarillas y algunos jilgueros
 revolotean entre los sauces, piñones y sabinas.

El alma escala una posición más alta
 en su viaje por las montañas.

El sol se pone en la sierra de Sangre de Cristo
 con matices de rojo y oro.

La tierra se modula de adobe
 y del tono de la música.

Se manifiesta la alegría
 cuando ella toca el son y el huapango.

El violín y su arco,
 la maestría y la disciplina.

El instrumento del deseo,
 la realización de su anhelo.

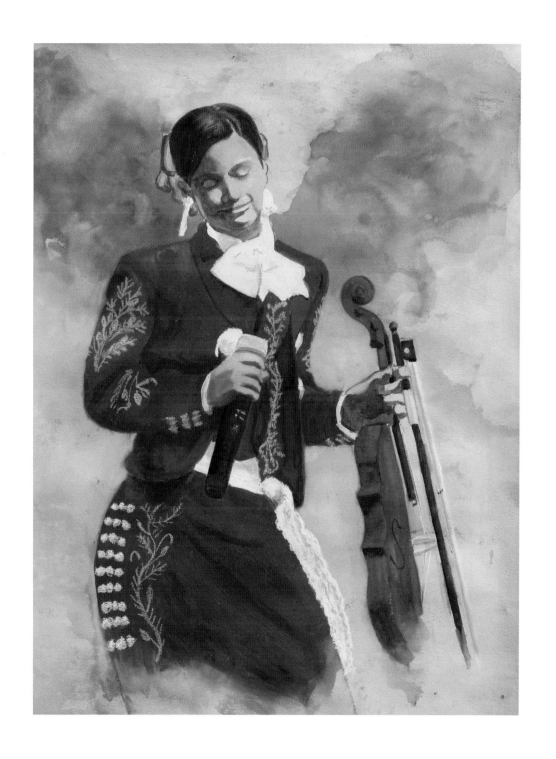

25

Armonía in Green and Yellow

Do you see how the artista has matched the color of my
 soft yellow moño
With the fine wood of my guitar?
Do I remind her of golden leaves of aspen trees
Amidst conifers in the Western mountains in fall?
Do I remind her of the colors of a sarape
She once saw in Saltillo, a weaving
She wished to wrap around herself forever,
Or the trajes of Mariachi Sol de México,
In their green suede jackets with bright yellow patterns?
Am I the green jay of the ensemble,
The outlier in the armonía section?
My face is half bathed in mellow green light
And half in shadow, as if to say I am both
Sides of the moon.
Perhaps I am the mariachi of her dreams,
The vulnerable mariachi with green and yellow horseshoes
On my jacket,
Like the river bends in the valleys
Below the forest pines and aspens in the mountains,
The amber trunks of the aspens quaking in the wind.

Armonía en verde y amarillo

¿Ves cómo el artista ha emparejado el color de mi
 suave moño amarillo
Con la madera fina de mi guitarra?
¿Yo le recuerdo a ella las hojas doradas de los árboles de álamos
Entre los pinos de las montañas occidentales en otoño?
¿Yo le recuerdo los colores de un sarape
Que ella vio una vez en Saltillo, un tejido,
Con el que quiso envolverse para siempre,
O los trajes del Mariachi Sol de México,
En sus chaquetas de gamuza verde con ornatos amarillo brillantes?
¿Soy el arrendajo verde del conjunto,
El disparejo en la sección de armonía?
La mitad de mi rostro está bañado por una suave luz verde
Y la otra por la sombra, como diciendo que soy ambos
Lados de la luna.
Quizá yo soy el mariachi de sus sueños,
El mariachi sensible con herraduras verdes y amarillas
En mi chaqueta,
Parecido al río que se dobla en los valles
Por debajo del bosque de pinos y álamos en las montañas,
Los troncos ambarinos de los álamos sacudidos en el viento.

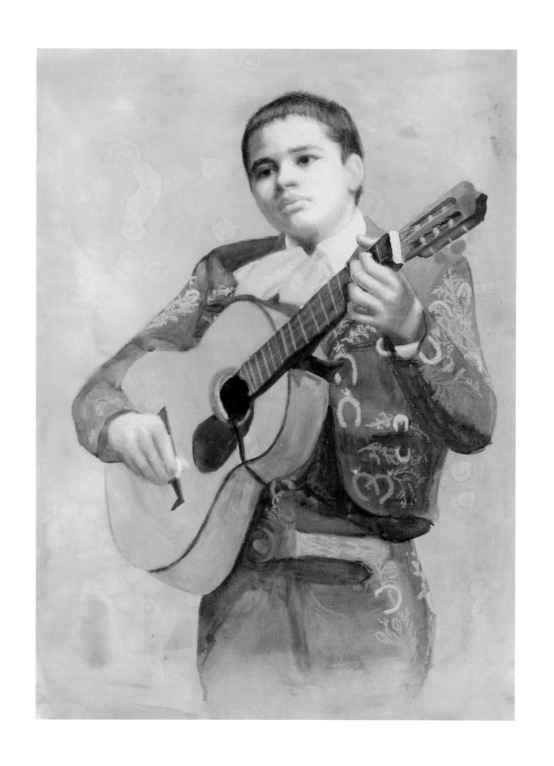

27

I Will Return Again

This paloma must be set free:
 "Goodbye, my Love."
 Do you think I can be trapped forever?

The melody of my future calls me.
 "The magic has ended."
 It's something I can't explain.

Sometimes it's like that . . .
 On the vista of solitude,
 The clouds cover the sun.

"Perhaps, tomorrow
 The sun will shine"
 The winds of change blow again.

It is all just a dream anyway:
 This is a turning point for us both.
 Do not fear that you will lose me.

"I will return,"
 With the changing of the seasons.
 "Like a bird flying towards its nest,"

To the melody of reconciliation.
 You will kiss me,
 As if it were the first time.

"The stars will shine,"
 The moon will reappear
 "And our love will be reborn"
 Again, like the spring.

Note: Inspired by "Y Volveré," phrases in quotation marks are from this song.

Volveré de nuevo

Esta paloma debe estar libre:
 "Amor adiós."
 ¿Piensas que puedo estar atrapada por siempre?

La melodía de mi futuro me llama.
 "La magia terminó."
 Es algo que no puedo explicar.

A veces es así . . .
 En la vista de la soledad,
 Las nubes cubren el sol.

"Quizás mañana
 brille el sol"
 Los vientos del cambio soplan de nuevo.

De todos modos, es sólo un sueño:
 Este es un punto de cambio para nosotros.
 No temas que me perderás.

"Y volveré,"
 Con el cambio de las estaciones.
 "Como un ave que retorna a su nidal,"

Hacia la melodía de la reconciliación.
 Me besarás,
 Como si fuera la primera vez.

"Las estrellas brillarán,"
 La luna reaparecerá
 "Y nuestro amor renacerá"
 De nuevo, como la primavera.

Nota: Inspirada por "Y Volveré," las frases entre colillas dobles son de esta canción.

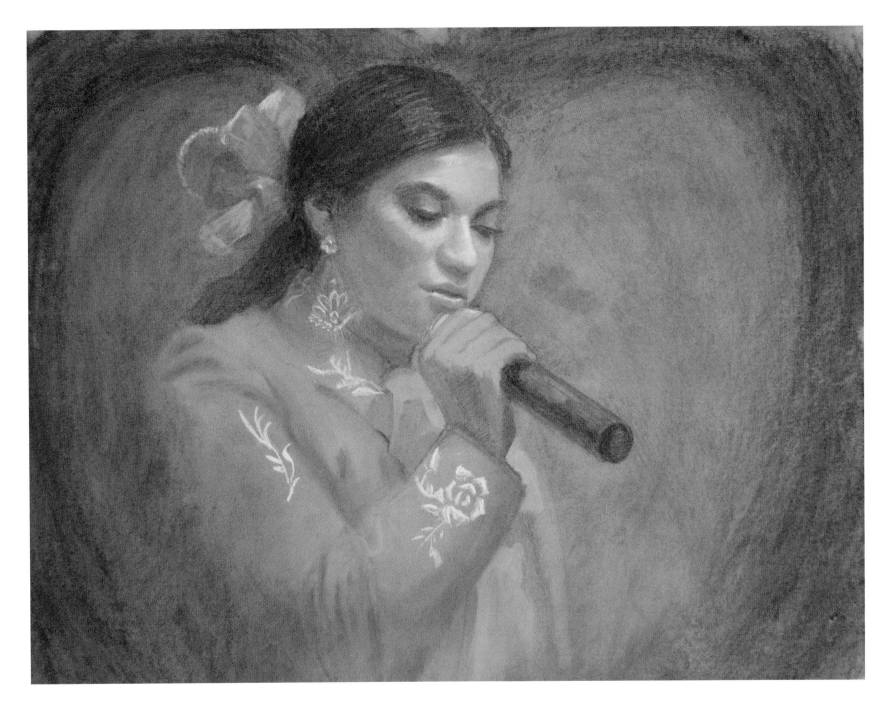

29

Circle Dancers / Círculo de danzantes

A barefoot golden chain dancing round in a circle of light,
Brazo a brazo as you leap and bound in a circle of light.

> Una cadena de oro descalzo danza alrededor de un círculo de luz,
> Brazo a brazo cuando saltan y se enlazan en un círculo de luz.

You take sacred steps to the playing of flutes and drums,
A garland of flowers around each of your heads, as you dance in a circle of light.

> Llevan los pasos sagrados de la música de flautas y tambores,
> Una guirnalda de flores sobre de cada una de sus cabezas, mientras danzan en un círculo de luz.

Ancient memories of forbidden rites of ecstatic dancing
Under the moonlight, resound through your souls in this circle of light.

> Memorias antiguas de ritos prohibidos de danza extática
> Bajo la luz de la luna, resuenan a través de sus almas en este círculo de luz.

The harmony of your dancing is something to behold.
You embrace each other's happiness, wound as it is in a circle of light.

> La armonía de su danza es algo para contemplar.
> Se abrazan a la felicidad del otro, herida como está en el círculo de luz

Atop the mountain, you hold onto your buried past despite thousands
Of temples the Spanish tore down, continue your dance in a circle of light.

> En lo alto de la montaña, se aferran a su pasado enterrado a pesar de los miles
> De templos que los españoles derribaron, su danza continúa en un círculo de luz.

White-shelled earrings hang from your ears, red sashes around your waists,
The spirit embodies itself, as you go round in this circle of light.

Aretes de conchas blancas cuelgan de sus orejas, fajas rojas alrededor de sus cinturas,
El espíritu se encarna en sí mismo, cuando giran en este círculo de luz.

The Virgin of Guadalupe comes to comfort you
Speaking in Nahuatl, crowned in a circle of light.

La Virgen de Guadalupe viene a confortarlos
Hablando en náhuatl, coronada en un círculo de luz.

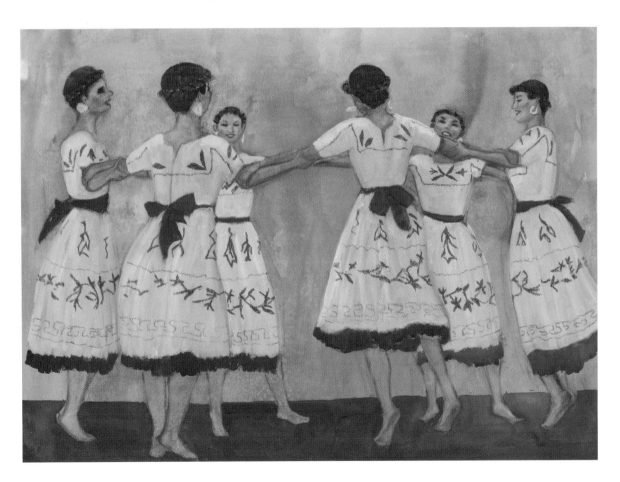

The Sound of Romance

She holds her guitar with great poise and grace
 In this night of the full moon,
When the ballads she plays create a place
 Where men in the jardín swoon.

Her lips like crimson cherries to be kissed
 By the secret one she loves,
The notes that she plays for their midnight tryst
 Only a poet may write of.

El sonido de romance

Sostiene su guitarra con gran seguridad y gracia
 En esta noche de luna llena,
Cuando las baladas que toca crean un lugar
 Donde los hombres en el jardín desvanecen.

Sus labios como rojas cerezas para ser besados
 Por su amor secreto,
Las notas que toca para su cita a la medianoche
 Sólo un poeta puede escribirlas.

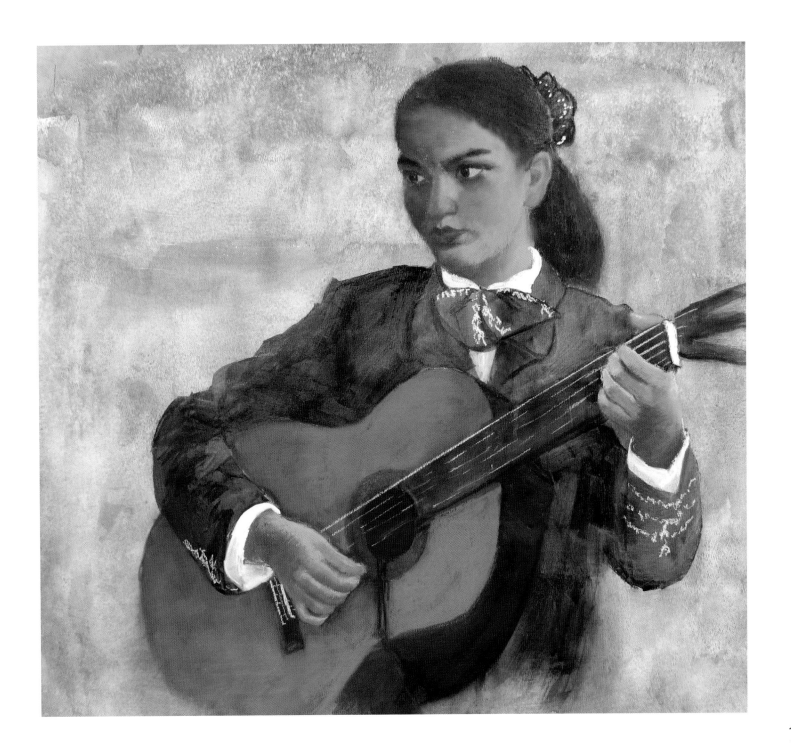

33

Imperial Harpist

You are the imperial harpist,
Regal, emperor of golden tones,
The alpha and the omega—
Standing erect like the spine of your instrument
Made of cedar and tacote.

Poised, confident,
You are dedicated to the thirty-six strings
At your fingertips,
To the glissandos
Of the imperial harp.

You are the sculptor of air.
Your hands glitter,
Creating waves of light, filling the room
With heavenly harmonies,
The acoustical magic of your strings.

Arpista imperial

Eres el arpista imperial,
Regio, emperador de tonos dorados,
El alfa y omega—
Permaneces erguido como la columna vertebral
 de tu instrumento
Hecho de cedro y tacote.

Sereno, seguro,
Estás dedicado a las treinta y seis cuerdas
En la punta de tus dedos,
A los glissandos
Del arpa imperial.

Eres el escultor del viento.
Tus manos radiantes
Van creando ondas de luz, llenando la habitación
Con armonías celestiales,
La mágica acústica de tus cuerdas.

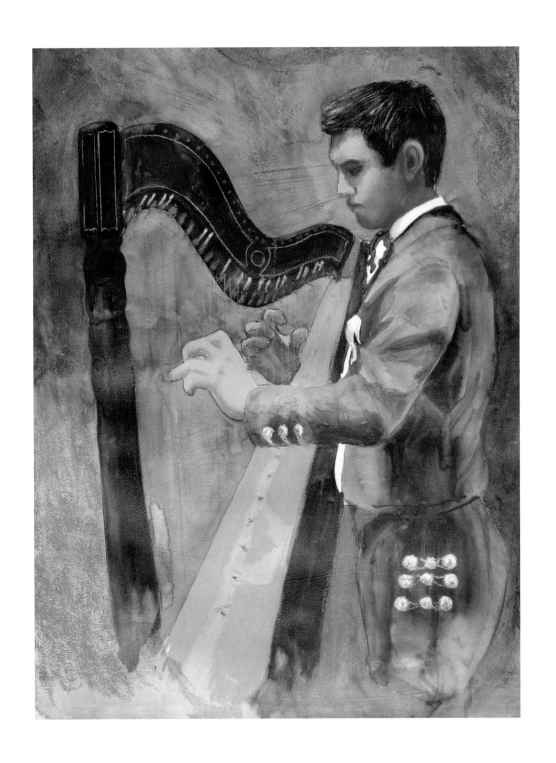

35

Mariachi Flautist

She plays the flute with great focus and grace—
In the ensemble she has found her place.
Her traje is purple, her moño lace.
She plays the flute with great focus and grace.
The other musicians think she's an ace,
The way she plays to make the sweet flute's case.
She plays the flute with great focus and grace.
In the ensemble she has found her place.

El mariachi de la flauta

Toca la flauta con gran atención y gracia—
En el conjunto ha encontrado su lugar.
Su traje es púrpura, su moño de encaje.
Toca la flauta con gran atención y gracia.
Los otros músicos piensan que ella es un as,
La forma en que canta la dulce voz de la flauta.
Toca la flauta con gran atención y gracia.
En el conjunto ha encontrado su lugar.

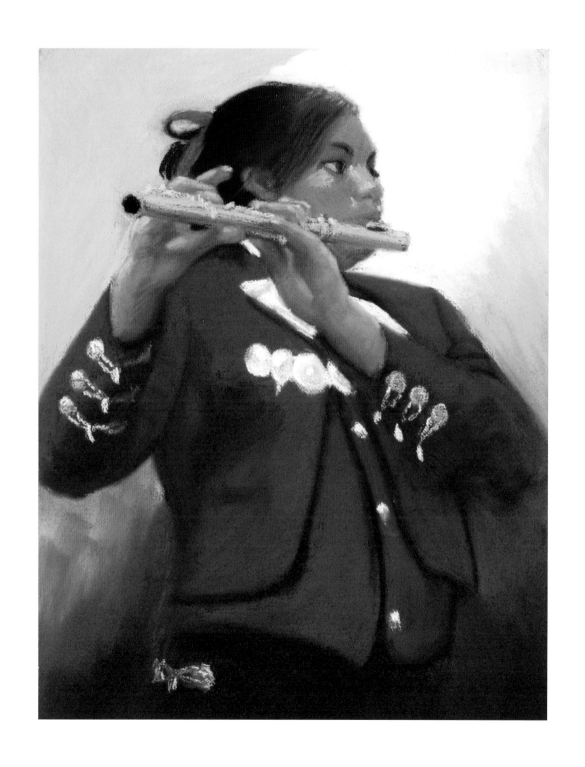

37

Suave!

You are suave!
Suave as the voice of Pedro Infante!
Suave as the strings of the violins!
Suave as the bolero he sings!
You are suave!
Suave as the conch polished by the sea!
Suave as the trunk of the Royal Palm tree!
Suave as the mariachi!
You are suave!
Suave as the curve of your ear!
Suave as the silk blouse you wear!
Suave as the hibiscus in your hair!
You are suave!
Suave as the round fixtures of light!
Suave as the perfume of night!
Suave as the matador who will fight!
You are suave!
Suave as the kiss of your lips!
Suave as the swaying of your hips!
Suave as your fingertips!
Suave!

¡Suave!

¡Tú eres suave!
¡Suave como la voz de Pedro Infante!
¡Suave como las cuerdas de los violines!
¡Suave como el bolero que él canta!
¡Tú eres suave!
¡Suave como la concha pulida por el mar!
¡Suave como el tronco del árbol de la palma real!
¡Suave como el mariachi!
¡Tú eres suave!
¡Suave como las curvas de tus orejas!
¡Suave como la seda de la blusa que vistes!
¡Suave como los hibiscos en tu cabello!
¡Tú eres suave!
¡Suave como las lámparas redondas de luz!
¡Suave como el perfume de noche!
¡Suave como el matador que luchará!
¡Tú eres suave!
¡Suave como el beso de tus labios!
¡Suave como el vaivén de tus caderas!
¡Suave como las yemas de tus dedos!
¡Suave!

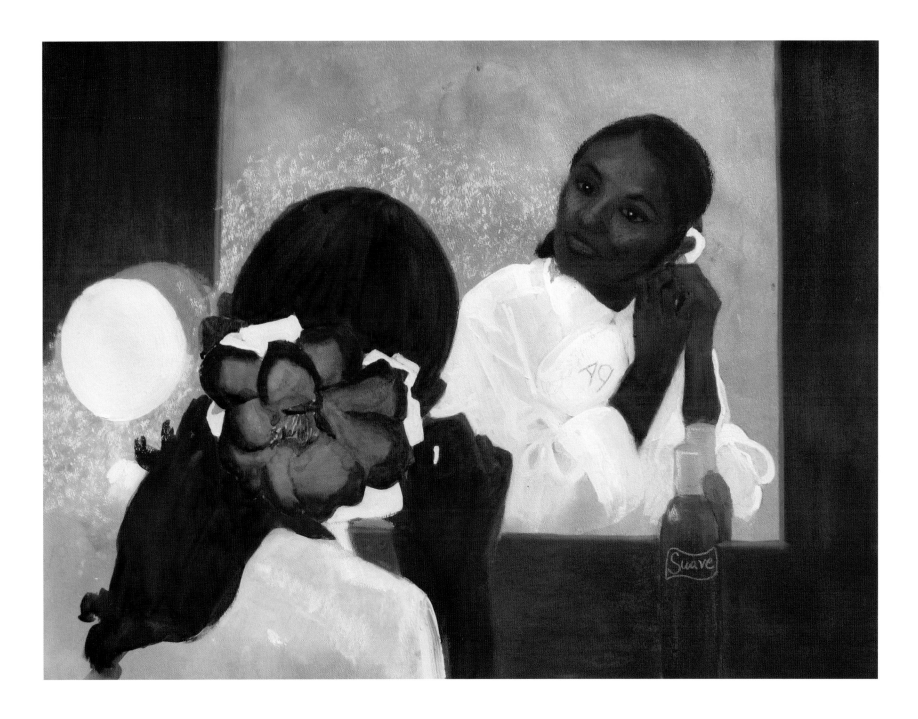

39

Mariachi Juvenil

Lorca wrote, *Verde que te quiero verde.*
Green, how I love you green.

I wonder if this painting is what he had in mind—
A handsome, young, mariachi singer dressed in green,

White kerchief tied into a bow
Around his neck for a flourishing touch,

His eyes closed, enraptured by the lyrics
Of a love song that he's singing:

The romantic Mexican bolero
For a woman he loves who has left him.

He is only eighteen years old
And has tasted the sweetness and sadness of love.

His voice is smooth, deep and rich.
The future rises up before him

Like the Sierra Madre into the cerulean sky.
He sings high notes better than all his friends.

His voice floats above
The vibrato of violins and trumpets,

Far above the rhythmic strumming of the guitarra and vihuela,
Rising on the wings of his song.

O Mariachi Juvenil—
Verde que te quiero verde.

Mariachi juvenil

Lorca escribió, *Verde que te quiero verde.*
Verde, te quiero verde.

Me pregunto si esta pintura es la que tenía en mente—
Un joven, guapo, un cantante de mariachi vestido de verde,

Un pañuelo blanco hecho moño
Alrededor de su cuello para darle un toque elegante,

Sus ojos cerrados, embelesados por las letras
De la canción de amor que está cantando:

El romántico bolero mexicano
Por una mujer que él ama que lo ha dejado.

Sólo tiene dieciocho años
Y ya ha probado la dulzura y tristeza del amor.

Su voz es suave, profunda y rica.
El futuro se levanta frente a él

Como la Sierra Madre en el cerúleo cielo.
Él canta las notas altas mejor que todos sus amigos.

Su voz flota arriba
Del vibrato de violines y trompetas,

Por encima del rasgueo rítmico de la guitarra y la vihuela,
Ascendiendo sobre las alas de su canción

O joven mariachi—
Verde que te quiero verde.

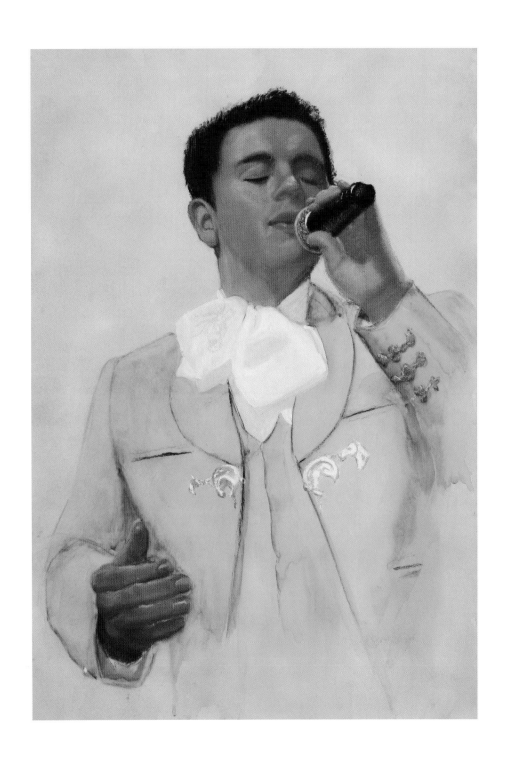

41

La Guitarronera

The guitarrón is her heart's sweet treasure.
Her soft lips are red; her moño is white.
The music she makes scents the night with pleasure.

This is the rhythm she carefully measures,
Her long fingers strumming the chords each night.
The guitarrón is her heart's sweet treasure.

She's practiced for years in sultry weather,
So these rhythms she plays will sound just right.
The music she makes scents the night with pleasure.

Her guitarrón feels light as a feather.
Her playing is the group's steady heartbeat.
The guitarrón is her heart's sweet treasure.

Her shoulder strap is finely tooled leather.
Though her eyes are closed, they are filled with light.
The music she makes scents the night with pleasure.

The firmament around her is azure
As she plays la música with delight.
The guitarrón is her heart's sweet treasure.
The music she makes scents the night with pleasure.

La Guitarronera

El guitarrón es el dulce tesoro de su corazón.
Sus suaves labios son de color rojo; su moño blanco.
La música que toca perfuma la noche con placer.

Este es el ritmo que mide cuidadosamente,
Sus dedos largos rasgan las cuerdas cada noche.
El guitarrón es el dulce tesoro de su corazón.

Ha practicado por años en clima caluroso,
Así que estos ritmos sonarán bien.
La música que toca perfuma la noche con placer.

Su guitarrón se siente ligero como una pluma.
Su tocar es el latido constante del grupo.
El guitarrón es el dulce tesoro de su corazón.

Su correa al hombro es de cuero repujado finamente.
Aunque sus ojos están cerrados, están llenos de luz.
La música que toca perfuma la noche con placer.

El firmamento a su alrededor es azul
Como si tocara la música con deleite.
El guitarrón es el dulce tesoro de su corazón.
La música que toca perfuma la noche con placer.

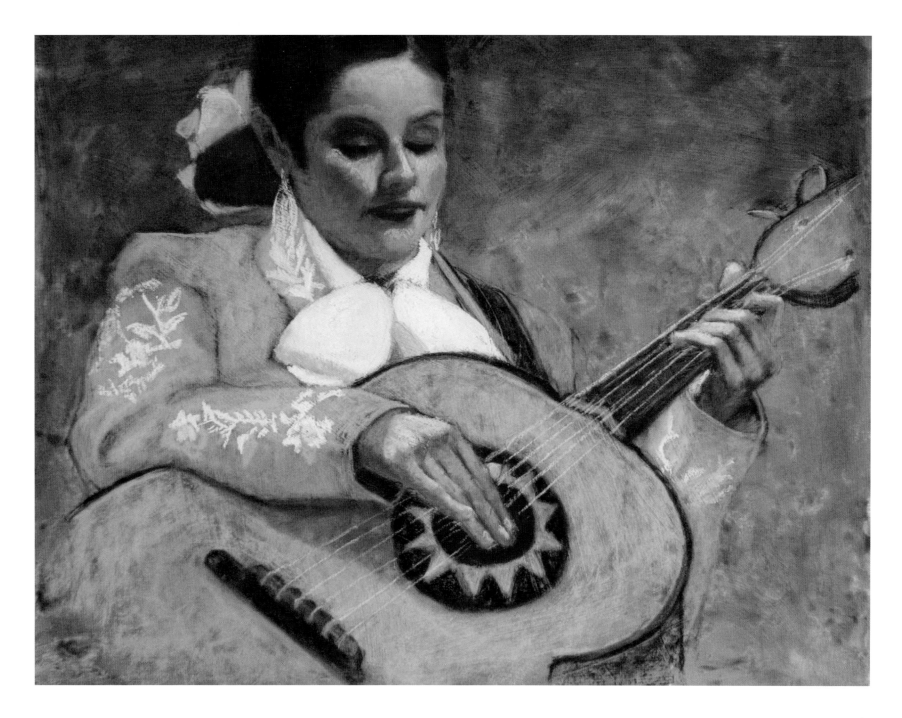

43

Watching la Guitarronera

I embrace the vihuela in my hands,
While I watch her play the blue guitarrón—
Remembering our lives in Jalisco
When we listened to the mariachis
Play in the plaza on the starlit nights
In the innocent summer of our youth.

We rode the bus to concerts in our youth
With our instruments tightly in our hands
Playing in the rhythm section at night
Next to each other, with your guitarrón
And my vihuela, two young mariachis
In the fast beating heart of Jalisco.

We dedicated ourselves in Jalisco
To the playing of music in our youth
Dreaming to become star-struck mariachis
With the vastness of the world in our hands,
At your fingertips your blue guitarrón,
In mine the vihuela each moonlit night.

We learned the secrets of passion at night
Inhaling love's perfume in Jalisco.
I trembled when you played the guitarrón,
Enraptured by the beauty of your youth.
I was thrilled by the touching of our hands,
The sweet music we made as mariachis.

Not everyone, though, loved the mariachis.
The cartels who trafficked drugs through the night

Destroyed the gift of love in our hands,
The music of our lives in Jalisco.
The narcos seduced many of our youth
Who turned a deaf ear to the guitarrón.

We fled across the border with your guitarrón,
In our hearts the rhythm of mariachis,
The memories of our melodious youth.
En el Norte we play again at night
Bright songs of our birthplace in Jalisco
Lodged in the cells and tissues of our hands.

Now I watch you play the guitarrón at night
Love songs of mariachis from Jalisco,
Tenuous strings of our youth in your hands.

Mirando a la guitarronera

Abrazo la vihuela en mis manos,
Mientras la miro tocar su guitarrón azul—
Recordando nuestras vidas en Jalisco
Cuando escuchábamos a los mariachis
Tocar en la plaza en las noches estrelladas
En el inocente verano de nuestra juventud.

Nos íbamos en camión a los conciertos en nuestra juventud
Con nuestros instrumentos ajustados en las manos
Tocando en la sección del ritmo en la noche
Uno cerca del otro, con tu guitarrón
Y mi vihuela, dos jóvenes mariachis
En el latido rápido del corazón de Jalisco.

Nos dedicábamos nosotros mismos en Jalisco
A la ejecución de música en nuestra juventud
Soñando en convertirnos en estrellas del mariachi
Con la vastedad del mundo en nuestras manos,
En la punta de tus dedos tu guitarrón azul,
En los míos la vihuela cada noche de luna llena.

Aprendimos los secretos de pasión en la noche
Inhalando el perfume de amor en Jalisco.
Yo temblaba cuando tocabas el guitarrón,
Cautivado por la belleza de tu juventud.
Yo estaba emocionado por el toque de nuestras manos.
La música suave que nos hacía como mariachis.

No todos, sin embargo, amaban los mariachis.
Los cárteles que traficaban drogas a través de la noche
Destruyeron el regalo de amor en nuestras manos,
La música de nuestras vidas en Jalisco.
Los narcos sedujeron a muchos de nuestros jóvenes
Quienes se volvieron oído sordo al guitarrón.

Huimos a través de la frontera con tu guitarrón,
En nuestros corazones el ritmo de los mariachis,
Las memorias de nuestra melodiosa juventud.
En el Norte tocamos de nuevo en la noche
Canciones brillantes de nuestro lugar de nacimiento en Jalisco
Alojadas en las células y tejidos de nuestras manos.

Ahora te miro tocar el guitarrón en la noche
Canciones de amor de mariachis de Jalisco,
Tenues cuerdas de nuestra juventud en tus manos.

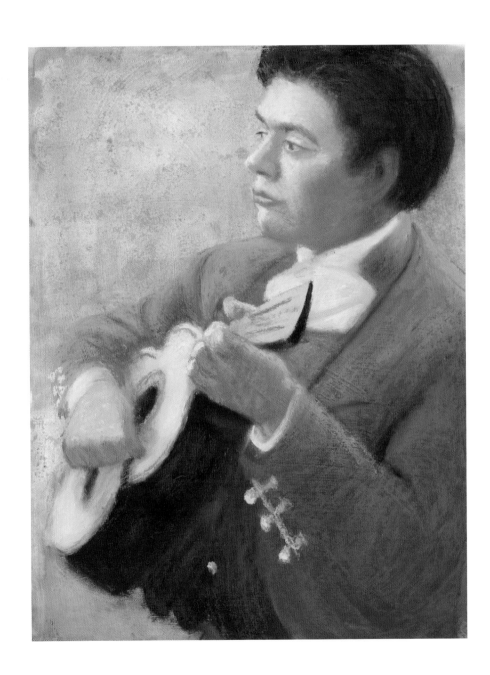

45

Someone Else

I have enjoyed gazing at all the women in this book:
The soldadera with her beret, the dreamy moonlit mariachi,
The proud brash trumpet player,
The mariachera in her alpenglow,
The guitarronera so composed and lovely,
The intent flautist with a purple bow in her hair,
The slender figure suave before her mirror,
And that intrepid young violinist waiting to play.

But it is you who I would wish would turn my way.
Why do you stand there with your back towards me?
Sure, the view of you from behind is lovely,
Fitted tightly as you are into that rose traje,
A white sash tied around your waist,
The embroidery on your sleeves and jacket
So alluring.
But how I long to see you facing me!

Is it because other men have spurned you
That you have turned your back on me?
What fools they must have been!
I would do almost anything to see you
Unpin those flowers from your dark hair,
See it cascade in billows down your shoulders,
Hold you in my arms,
Taste the nectar of your kisses.

But I must be some kind of dreamer
To think you would do this for me,
I, who have written of other women in these pages,

Who have scurried around for their lines,
For the rhymes that make them sing,
Who has spent days
And nights looking at *them*.
Surely, it is not I who deserve you.

Perhaps someone else,
Someone more adept in his measure
Who you will turn towards and smile,
Someone else to whom you will sing your bolero:
¡Bésame mucho!
I will defer to him, whoever he may be,
Waiting, waiting patiently under the moonlight
When you will fly into his arms like a dove.

Alguien más

He disfrutado viendo a todas las mujeres de este libro:
La soldadera con su boina, el ensueño de la mujer mariachi a la
luz de la luna
El orgullo temerario de la trompetista,
La mariachera en su brillo de las montañas,
La guitarronera tan serena y encantadora,
La concentrada flautista con un listón purpura en su cabello,
La suave figura esbelta frente a su espejo
Y qué de la intrépida joven violinista esperando para tocar.

Pero lo que deseo de ti es que te gires en mi dirección,
¿Por qué estás ahí con la espalda hacia mí?
Claro, tu vista trasera es encantadora
Ajustada estrechamente cuando vistes ese traje rosado,

Una faja blanca alrededor de tu cintura,
El bordado en las mangas y chaqueta
Tan seductor.
¡Pero como ansío verte frente a mí!

¿Es porque otros hombre te han rechazado
Que me das la espalda?
¡Qué tontos debieron ser!
Me gustaría hacer cualquier cosa por verte,
Desprender las flores de tu cabello oscuro,
Verlo cascada en olas que caen hacia tus hombros,
Tenerte en mis brazos,
Saborear el néctar de tus besos.

Pero debo ser una especie de soñador
Para pensar que eso harías por mí.
Yo, que he escrito de otras mujeres en estas páginas,
Quienes se han deslizado alrededor de sus líneas
Por los ritmos que las hacen cantar,
Yo que he pasado días
Y noches mirándolas.
Seguramente no soy quien te merezca.

Quizá alguien más,
Otro hombre más apto en su medida,
Te hará girar y sonreír,
Alguien a quien le cantarás tu bolero:
¡Bésame mucho!

Yo le cederé a él, quienquiera que sea
Esperar, esperar pacientemente bajo la luz de la luna
Cuando tú vueles a sus brazos como una paloma.

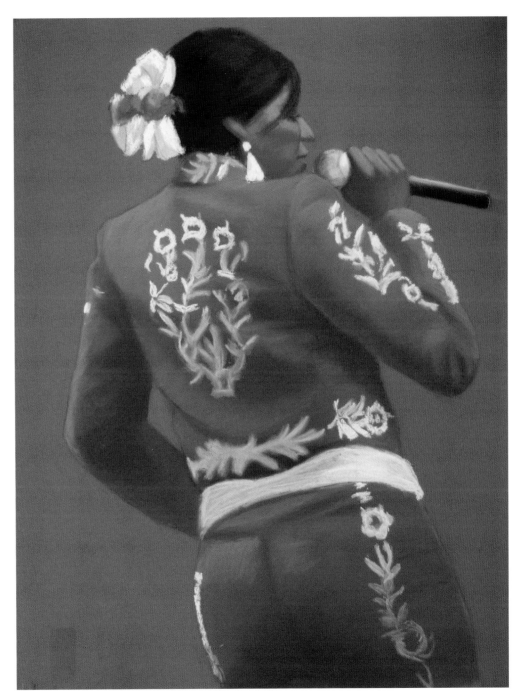

47

Reefka Schneider, Artist

Reefka Schneider is one of the foremost artists of "la frontera," the binational region of the Rio Grande Valley. She is co-creator of the highly acclaimed traveling exhibit *Borderlines: Drawing Border Lives / Fronteras: dibujando las vidas fronterizas,* published as a book by Wings Press in 2010. Drawings from *Borderlines / Fronteras* were featured in the book *Writing Towards Hope: Human Rights in Latin America* (Yale University Press), the *Afro-Hispanic Review* (Vanderbilt University Press), *The Texas Observer,* and *The Hispanic Outlook.* Paintings from *The Magic of Mariachi / La Magia del Mariachi* were featured in *Cirque: A Literary Journal for the North Pacific Rim.*

Reefka has had exhibitions of her work throughout the Southwest, including "Dreamwalkers" at the Michael McCormick Gallery in Taos, New Mexico; "Ekphrasis: Sacred Stories of the Southwest" in the Obliq Gallery in Phoenix, Arizona; "Daughters of Juarez" in the Parks Gallery in Taos, New Mexico; and "Borderlines" at the University of Texas Rio Grande Valley in Edinburg, Texas. Her awards include the Octavia Arneson Award in the International Art Show at the Brownsville Museum of Fine Arts, First Place for drawing in Riofest, and Second Place for painting at the Mariachi Vargas Extravanganza Art Exhibit in San Antonio, Texas. She has also received a special initiative grant from the Texas Commission on the Arts.

She is a popular lecturer on the creative process and has presented her ideas and artwork at the Austin Museum of Art during the Texas Book Festival in Austin, Texas, the SMU-in-Taos summer lecture series, and at the Harwood Museum in Taos, New Mexico. She has also lectured widely to high school and college students on creativity, literacy, and self-expression.

Reefka is represented by A SEA in the Desert Gallery in Santa Fe, New Mexico, and by Coyote Moon in Taos, New Mexico. You can view her artwork at www.reefka.com.

Steven P. Schneider, Poet

Steven P. Schneider is professor of Creative Writing and Literature and Cultural Studies at The University of Texas Rio Grande Valley. He is co-creator with his artist wife Reefka of the traveling exhibit and book *Borderlines: Drawing Border Lives / Fronteras: dibujando las vidas fronterizas*, a bilingual collection of twenty-five of his poems (in English and Spanish) and twenty-five of his wife Reefka's drawings about people who live and work along the U.S.-Mexico border. The book was featured in the 2010 Texas Book Festival and Miami Book Fair International.

Steven is a founding member of the South Texas Literacy Coalition and has been an advisory council member of the Texas Book Festival for many years. He coordinates their Reading Rock Stars program in South Texas during FESTIBA, a week-long festival of the arts and humanities at the University of Texas Rio Grande Valley. He has used the *Borderlines: Drawing Border Lives / Fronteras: dibujando las vidas fronterizas* traveling exhibit to promote the teaching of culturally relevant literature and creativity. Steven is a popular presenter at schools and colleges and offers a variety of workshops on these topics to both high school and college students and teachers.

Steven is the author of several collections of poetry, including *Prairie Air Show* and *Unexpected Guests*. His poems have been featured in numerous anthologies and published in *Critical Quarterly, Prairie Schooner, The Literary Review,* and in the syndicated column and website *American Life in Poetry*. He is the author of *A.R. Ammons and the Poetics of Widening Scope* and the editor of *Complexities of Motion: New Essays on A.R. Ammons's Long Poems* and *The Contemporary Narrative Poem: Critical Crosscurrents*. His awards include a Poetry Fellowship and residency from the Helene Wurlitzer Foundation in Taos, New Mexico, a Nebraska Arts Council Fellowship and three Big Read community literacy grants from the National Endowment for the Arts.

Steven Schneider has given readings throughout the United States, including public performances at the Iowa Summer Writing Festival, the Fort Kearny Writers' Conference, the UTPA Summer Creative Writing Institute, and the SMU-in-Taos summer lecture series. He has also been interviewed and read his work on NETV.

For more information about the artists, their traveling exhibits and educational workshops please visit their website at www.poetry-art.com

49

Dahlia Guerra, Introduction

Dahlia Guerra, pianist, is a native of Edinburg, Texas. She served as dean of the College of Arts and Humanities at the University of Texas Pan-American for nine years. She is currently Assistant Vice President of Public Art and Special Programs at the University of Texas Rio Grande Valley. Dahlia Guerra holds a Bachelor of Arts degree from Pan American University, a Master of Music degree from Southern Methodist University, and a Doctor of Musical Arts degree from the University of Oklahoma.

Much of Dahlia Guerra's work has been based on preserving cultural strengths and traditions, and she has a strong record of success. She is the founder of Mariachi Aztlán, a nationally award-winning student ensemble that has performed for audiences throughout the United States, Mexico, and Canada. Under her direction, the Mariachi Program has been recognized by the Texas House of Representatives and the Texas Senate for promoting the music and traditions of Hispanic culture.

She has presented numerous solo and chamber music recitals throughout South Texas and Mexico, and has performed as soloist with the Valley Symphony Orchestra, the Sinfonica de Nueo Leon, and the Sinfonica de la UTA in Tampico, Mexico.

Edna Ochoa, Translator

Edna Ochoa, translator, is an associate professor in the Department of Literature and Cultural Studies at the University of Texas Rio Grande Valley. She received the 2009 College of Arts and Humanities Award for Latin American Studies. She earned a bachelor of journalism degree from Escuela "Carlos Septién García" in Mexico City and her M.A. and Ph.D in Spanish from the University of Houston. Ochoa is the author of many books, including *Jirones de ayer, Sombra para espejos* and *Respiración de raíces*. Her translations to Spanish include *Zoot Suit* by Luis Valdez (Arte Público Press, 2004) and *The Frog and His Friends Save Humanity* by Víctor Villaseñor (Piñata Books Press, 2005). Ochoa is a member of Tepalcate Producciones A. C., a cultural organization in Mexico City. She is also a performer, director, and playwright.

Acknowledgments

Mil gracias to Dahlia Guerra for her breadth of insight in the Introduction to this book and for her encouragement of and enthusiasm for our work. We are grateful to Edna Ochoa for her wonderful translations of these poems and to José Antonio Rodríguez, Elvia Ardalani and Jonathan Clark for their review of them.

We would also like to thank Michael Knight, director, and the Helene Wurlitzer Foundation in Taos, New Mexico, which awarded Steven a Poetry Fellowship and a three month writer's residency where he completed many of the poems in *The Magic of Mariachi / La Magia del Mariachi*.

Our appreciation goes to Mike Burwell, co-editor of *Cirque*, who published Steven's poem "The Long Camino" ("El Largo Camino") and Reefka's painting by the same title in Volume 6, No. 1 of the journal.

Heartfelt gratitude to our publisher Bryce Milligan of Wings Press for his ongoing support and for his elegant book design. And most of all we want to thank the musicians of Mariachi Aztlán, who inspired so many of the paintings and poems in this book. None of this would have been created without the unflagging dedication to mariachi music and education by Dr. Dahlia Guerra, founder, and Francisco Loera, musical director of Mariachi Aztlán.

Colophon

This first edition of *The Magic of Mariachi / La Magia del Mariachi*, with poems by Steven P. Schneider and paintings by Reefka Schneider, has been printed on 70 pound paper containing a percentage of recycled fiber. Titles have been set in Pompeia and Papyrus type; the text is in Adobe Caslon type. All Wings Press books are designed and produced by Bryce Milligan (con gracias to Reefka Schneider for her insights).

Wings Press was founded in 1975 by Joanie Whitebird and Joseph F. Lomax, both deceased, as "an informal association of artists and cultural mythologists dedicated to the preservation of the literature of the nation of Texas." Publisher, editor and designer since 1995, Bryce Milligan is honored to carry on and expand that mission to include the finest in American writing—meaning all of the Americas, without commercial considerations clouding the choice to publish or not to publish.

Wings Press intends to produce multi-cultural books, chapbooks, ebooks, recordings and broadsides that enlighten the human spirit and enliven the mind. Everyone ever associated with Wings has been or is a writer, and we know well that writing is a transformational art form capable of changing the world, primarily by allowing us to glimpse something of each other's souls. We believe that good writing is innovative, insightful, and interesting. But most of all it is honest. As Bob Dylan put it, "To live outside the law, you must be honest."

Likewise, Wings Press is committed to treating the planet itself as a partner. Thus the press uses as much recycled material as possible, from the paper on which the books are printed to the boxes in which they are shipped.

As Robert Dana wrote in Against the Grain, "Small press publishing is personal publishing. In essence, it's a matter of personal vision, personal taste and courage, and personal friendships." Welcome to our world.

On-line catalogue and ordering: www.wingspress.com • Wings Press titles are distributed to the trade by the Independent Publishers Group: www.ipgbook.com • European distribution by Gazelle Book Services: www.gazellebookservices.co.uk
Also available as an ebook.